Ai miei genitori

© 2012 **Contrasto srl**
Via degli Scialoja, 3
00196 Roma
www.contrastobooks.com

Per le fotografie
© Massimo Siragusa / Contrasto

Per il testo
© Luca Doninelli

Traduzione inglese
Kristina Longo
Luisa Nitrato Izzo

Progetto grafico
Francesca Arena

Produzione e controllo qualità
Barbara Barattolo

ISBN: 978-88-6965-357-5

Massimo Siragusa

TEATRO D'ITALIA

Con un testo di **Luca Doninelli** | *A cura di* **Renata Ferri**

contrasto

UN'INSTALLAZIONE DI NOME ITALIA

di **Luca Doninelli**

1.

Raccontare, con le parole o con le immagini, la terra in cui si è nati, la terra da cui è sorta la lingua che parliamo e che ha dato la prima forma ai pensieri che pensiamo, costituisce uno snodo fondamentale nell'esperienza di qualunque artista. Che un simile racconto implichi o meno un certo numero di risvolti strettamente autobiografici (il proprio borgo, la propria casa, certi colori legati alla memoria individuale) è questione secondaria.
Ciò che è inevitabile è che i termini oggettivi delle propria biografia restino per così dire impigliati nelle difficoltà che l'artista deve affrontare in un caso particolarissimo com'è questo: che, cioè, non sia possibile ridurre il paese d'origine (qui, l'Italia) alla stregua di un oggetto come potrebbe essere una galleria di volti, una serie di nature morte, una città o una regione lontana interessanti per la loro bellezza, o per i loro aspetti sociali o antropici.

In altre parole, l'Italia non può starsene in posa davanti all'obiettivo, non può accontentarsi di "essere raccontata", perché quella stessa Italia che viene ritratta è elemento essenziale del ritrarre, del raccontare.

Noi parliamo dell'Italia usando la lingua italiana, e quanto più il nostro parlare è autentico e privo di infingimenti, tanto più risulterà inevitabile che questo parlare italiano non sia generico ma rechi l'accento della nostra città, del nostro borgo: un accento che non è soltanto fonico, ma che porta con sé una lunga storia fatta di pensiero, di costume, di mentalità, di tutto ciò che l'artista ha ricevuto con la nascita, e da cui può cercare di mantenere, al massimo, una certa distanza critica. Ma anche questa distanza che cos'è, in fondo, se non la dichiarazione di un legame? Come potremmo strapparci di dosso la nostra nascita, gettarla lontano?

2.

Nel caso, poi, di un racconto fatto per immagini sarà il caso di prestare attenzione a tutti i suoi dettagli.
Che non sono soltanto le immagini per sé, ma anche il modo della loro sequenza, gli intervalli che separano i temi ricorrenti, e che sono la sintassi, la *langue* in cui si sistema la voce primaria della *parole* fotografica.

Anche la voce infatti - quella artistica come quella fisica, che ci esce dal petto - acquista la sua sonorità solo dentro il tessuto, ora uniforme ora screziato, ora ruvido ora liscio, ora morbido ora rigido, ora di maglia grossa ora finissimo, ora in tinta unita ora multicolore, di cui è fatta la sua sintassi.

Non credo nell'urlo primordiale, invenzione degli esteti: mi ricorda la cura a base di bistecche al sangue raccomandata dai medici condotti di una volta per i casi di anemia. Il grido della nostra anima, la memoria della nostra nascita stanno tanto nella voce quanto nella sintassi, tanto nella materia quanto nella forma, tanto nel corpo quanto nell'abito, nella scarpa. Nostra madre sta in tutt'e due le cose, non in una soltanto.

3.

La lunga premessa si è resa necessaria nel caso di un'impresa complessa e per molti aspetti enigmatica come questa di Massimo Siragusa. Da che punto di vista Siragusa ha voluto ritrarre l'Italia? Sono foto di paesaggio? Sono scorci? Sono "ritratti di luoghi"? È un repertorio antropologico senza figure umane, o quasi? È un repertorio sull'architettura?

A tutte queste domande la risposta è, invariabilmente: no.

In un appunto per un racconto che non avrebbe mai scritto, Nataniel Hawthorne parla di due uomini che, in mezzo a una strada, attendono un certo evento e la comparsa dei suoi protagonisti. Ma l'evento è già in corso, continua l'autore de La lettera scarlatta, e i protagonisti sono loro stessi (e si capisce bene perché il racconto non sia mai stato scritto: esso è già completo, così come il grande scrittore americano lo formulò sul suo taccuino).
Tuttavia l'apparenza surreale della scena viene riportata all'ordine della realtà dalla semplice considerazione che, se con evento intendiamo il disvelarsi di qualcosa che in precedenza era implicito (è questo il concetto aristotelico di "movimento"), l'attesa stessa è evento, ossia movimento, ossia gesto al massimo grado.

Ma l'attesa non è che il risvolto opposto e complementare della memoria, e da questa si differenzia non per la forma ma soltanto per la direzione assunta: il futuro nel caso dell'attesa, il passato in quello della memoria. Attesa e memoria sono i gesti che istituiscono il tempo, la durata.

4.

Chiedendomi cosa accomunava queste splendide immagini di Siragusa, che passano dal paesaggio bucolico all'interno di un teatro o di una biblioteca, e scorrono dalla facciata di una villa al caveau di un museo, la prima risposta che mi

sono dato è che si tratta di spazi. Lo spazio è, in queste fotografie, come il punto interrogativo nel quale l'artista, abilmente, nasconde, dissimula la sua risposta.

Lo spazio è, detto altrimenti, uno "spazio-dove", non tanto un luogo fisico da osservare come se fosse un oggetto in sé, o un volume inteso alla maniera degli architetti, non un contenitore bensì qualcosa che è formato, istituito, fondato dall'evento che lo produce.

E benché noi non vediamo fisicamente questo evento, ne percepiamo la durata, il tempo: che è fatto di attesa e di memoria.

Anche per l'arte, come per la fisica, non esistono lo "spazio" e il "tempo", ma una sola realtà, lo spaziotempo. L'Italia di Siragusa è una particolare epifania, una particolare forma dello spaziotempo: è così che si manifesta a noi nella sua unità, nella sua inconfondibilità sempre uguale a dispetto delle differenze che la compongono.

Passare da Villa d'Este all'interno della Fondazione Arnaldo Pomodoro, dai Mercati Traianei a una galleria torinese potrebbe ridursi a una sorta di Festa della Diversità, ossia a un repertorio dell'ovvio e quindi a una totale non-narrazione, tanto è ovvia la pluralità di cui la parola stessa "Italia" - millesettecento chilometri tra Torino e Trapani, quattromila anni di storia - si compone, se tutta questa diversità non si potesse ricondurre a una forma dominante e necessaria, sempre riconoscibile, e quindi a un conto aperto con la propria forma (lingua, nascita, madre...).

5.

Teatro, forse. Scorrendo queste immagini, una a una, esse risultano - pressoché tutte - adatte ad azioni teatrali. Non le immagino popolate di vita quotidiana, ma ri-popolate da diverse performances.

Il teatro svolge infatti, nello spazio, la funzione di un richiamo alla memoria: non popola lo spazio bensì lo rievoca, rievoca cioè l'evento, o gli eventi dai quali lo spazio nacque come spazio. Ogni compagnia teatrale sa cosa significhi recitare al Teatro Grassi di Milano (sede storica degli spettacoli strehleriani) o, più ancora, al Teatro Valle di Roma (dove ebbe luogo la première dei *Sei personaggi in cerca d'autore*).

Ne è riprova l'immagine forse più bella della raccolta, la più struggente, per me la più indimenticabile: quella che raffigura la Piazza del Duomo di Catania. Sono rare, nella raccolta, le immagini nelle quali faccia la sua comparsa l'elemento umano: turisti in visita al Colosseo o ai Fori, una figura seduta a Venezia, una veduta di Piazza Cordusio a Milano e poco altro.

Questa di Catania, però, è la più sorprendente, non per la qualità fotografica ma perché nel soggetto più cartolinesco che ci sia (il centro cittadino ritratto al modo delle cartoline) l'artista riporta l'orologio del tempo indietro riproponendoci, oggi, un perfetto remake del glorioso stile Alinari.

Qui, verrebbe da dire, non c'è teatro ma gente, gente vera. E invece no. Proprio alla prova della "gente vera" l'artista mette in scena non gente di oggi che compie gesti di oggi, bensì persone (ossia maschere) che, inconsapevolmente, rivestono i panni dei loro antenati, che nelle stesse pose percorrono la piazza allo stesso modo. Manca giusto un vecchio tram a cavalli con la scritta "accumulatori Tudor"...

Così che, alla fine, la fotografia risulta essere una straziante messa alla prova di quella pace che saliva dalle vecchie cartoline, e che io bambino guardavo e riguardavo nella speranza di incrociare, tra i tanti anonimi passanti, la figura di mio nonno bambino, o del mio bisavolo: una pace ignara del secolo di guerre che stava per scatenarsi intorno a loro e, forse, dentro di loro. Chi, oggi, percorre la piazza di Catania non è che un attore, una funzione spaziotemporale capace di evocare l'evento impossibile, immemorabile che produsse quel teatro, quella piazza.

Tutta la raccolta di Siragusa è percorsa da questa energia evocativa. L'Italia è terra di teatri, terra di eventi che, nella forza del loro stesso accadere, si sono scavati lo spazio della propria rappresentazione. Va detto, in aggiunta, che questo immenso teatro, questo luogo di luoghi che è l'Italia di Siragusa si caratterizza, nella sua varietà, per un parametro che tutte queste immagini possiedono.

Il teatro dell'Italia di Siragusa è sempre un teatro dei sentimenti. Dove con "sentimento" si deve intendere quella pre-condizione concreta e insieme impalpabile, quella meteorologia che, determinata da mille particolari, finisce per destinare più umidità in un punto, più aria fredda in un altro, e l'uno espone più alla tramontana, l'altro al libeccio, e così via.

Ciascuna di queste immagini ha il proprio vento, il proprio pluviometro, e in ciascuna vediamo sorgere come fenomeno atmosferico il sentimento che determinerà la rappresentazione teatrale, quello che gli attori saranno chiamati a rievocare: dalla calma compostezza che detta la forma tragica nelle stanze di un'antica biblioteca alla distrazione esaltata di chi visita i Mercati Traianei - esponendosi al pericolo di incontri inattesi o di amori capaci di mutare d'un tratto la direzione del destino fino alla quieta quotidianità che pervade le piccole figure distribuite sulla piazza di Catania, che attendono con dignità e senza sfarzo le tragedie future, o le fortune.

AN INSTALLATION CALLED ITALY

by **Luca Doninelli**

1.

Telling the story, in words or in pictures, of the land of our birth, the land that gave us the language we speak and that shaped the thoughts we think, is a crucial stage in the life of any artist. Whether or not that story involves strictly autobiographical echoes (the artist's neighborhood, home, colors that link to personal memories) is of secondary importance.

Inevitably, in a case as unique as this one, the objective elements of the artist's own life story are entangled in the difficulties he faces in telling the story: it is impossible to reduce ones homeland (here, Italy) to the level of an object, like a gallery of portraits, a series of still lifes, or a faraway city or region whose interest lies in their beauty, social structures or people.
In other words, Italy cannot simply pose for the camera or make do with "having its story told", because the Italy that is being portrayed is part and parcel of the act of portraying, of storytelling.

Italians speak of Italy in the Italian language, and the more honest that language is, the less generic it becomes, taking on the specific accents of their cities and neighborhoods: accents that are not just sounds, but that express a long history of ideas, traditions, and ways of thinking, in fact everything that the artist was born with, and from which he can, at best, only try to maintain a critical distance. And yet–isn't this distance ultimately a declaration of closeness? Can we tear off the skin we were born in and toss it away?

2.

In the case of a story told in pictures, we must pay attention to detail: not just to the pictures themselves, but to the order in which they have been arranged and the intervals that separate the recurring themes, that is, their syntax, or to use Saussures terms, the langue (language) expressed by the primary voice, the photographic parole (speech). In fact, this voice–both the artistic and the physical voice–only acquires its resonance within the fabric of its syntax, which is by turn uniform and variegated, rough and smooth, soft and hard, course knit and fine, monochrome and multi–colored.

I do not believe in the idea of the primal scream, invented by aesthetes: it reminds me of the rare steak cure that doctors used to prescribe for anemia. The call of our soul and the memory of our birth can be heard as much in our voice as in our syntax, as much in matter as in form, as much in our body as in our clothes or our shoes.

Our mother is in both things, not merely in one.

3.

Massimo Siragusa's complex and, in many ways, enigmatic project demands a long introduction. How has Siragusa chosen to portray Italy? Are these landscape photos? Snapshots? "Portraits of places"? Is this an anthropological collection with very few humans? Or an architectural collection?

The answer to all of these questions is invariably: no.

In a note for a story that he never actually wrote, the great American novelist Nathaniel Hawthorne tells of two men who are standing in the middle of the road waiting for an event to take place and for the protagonists to arrive. But the event is already taking place, and they are the protagonists (it is easy to understand why Hawthorne never wrote the story: it is already finished, just as it appears in his notebook). The surreal nature of the scene becomes more real, however, when we look at it in this way: if by event we mean the revelation of something that was previously implied (the Aristotelian concept of "movement"), then the anticipation is in itself an event, or a movement, or an act on the highest level.

The act of waiting thus opposes yet complements the act of remembering, and differs from it not by the form, but only by the direction taken: the future in the case of waiting, and the past in the case of remembering.

Waiting and remembering are acts that frame the concepts of time and duration.

4.

Siragusa's wonderful images range from rural landscapes to theater and library interiors, villa facades and museum vaults, and when I asked myself what they all had in common, the first response that sprang to mind was that they are spaces.

In these photographs space functions as a question mark within which the artist skillfully conceals his answer.

Space is, in other words, a "space–where", not so much a fixed place to be observed as if it were an object in itself, nor a physical area as architects would define it, nor even a container, but rather something that is shaped, created and founded by the event that has produced it. And although we do not physically see this event, we are aware of its duration, of time passing, marked by the acts of waiting and remembering.

As in physics, so in art: "space" and "time" do not exist separately but as a single reality, spacetime.

Siragusa's Italy is a particular epiphany, a particular form of spacetime: it manifests itself to us as an unmistakable unity that is always the same in spite of its constituent differences.

Moving from an image of Villa d'Este in Tivoli near Rome to the interior of the Fondazione Arnaldo Pomodoro in Milan or from Trajan's Market in Rome to a gallery in Turin could be reduced to a sort of Festival of Diversity or list of the obvious, and therefore a complete non–narration, since it is clear that the very word "Italy"–which spans 1,700 kilometers between Turin in the north to Trapani in the south and 4,000 years of history–denotes pluralism.

But all this diversity can be traced back to a form that is essential, dominant and always recognizable, and thus to an open dialogue with its own form (ones language, birthplace, mother…).

5.

Running through these images one by one, it strikes me that almost all of them could be theater sets. I do not imagine them as scenes from everyday life, but as scenes from different performances.

Indeed, a theatrical production is an act of remembering: it does not so much fill the space as recall it, that is recall the event or events out of which the space became a space.

Any theater company in Italy will know what it means to perform at the Teatro Grassi in Milan (the historic venue of countless productions mounted by the theater and opera director Giorgio Strehler), or at the Teatro Valle in Rome (where Luigi Pirandello's avant–garde masterpiece Sei personaggi in cerca d'autore–Six Characters in Search of an Author–*was premiered).*

Proof of this can be seen in what is possibly the most beautiful, moving and unforgettable picture in the series: that of the Piazza del Duomo in Catania, Sicily. Pictures featuring human beings are rare in this collection: there are tourists visiting the Coliseum and the Forum, a seated figure in Venice, a view of Piazza Cordusio in Milan and little else.

The Catania shot is the most surprising, however, not for its photographic qualities but because the subject is classic picture postcard material (the city square is portrayed in the style of a postcard) through which the artist turns back the clock, reimagining a perfect remake, today, of the sort of glorious photograph you might find in the Archivio Alinari, a famous Italian photographic archive.

One could be tempted to say that these are not actors but people, real people. But this is not the case.

Rather than depict modern people acting in modern ways, he depicts people (or rather, masks) who are unconsciously acting and moving around the square just as their ancestors used to. The only thing missing is an old horse–drawn tramcar with pre–war period posters advertising automobile batteries.

Ultimately the photograph becomes a heartbreaking testament to the sense of peace that emanated from old picture postcards, the kind of postcards that I would scrutinize as a child in the hope of picking out the young figures of my own grandfather or great grandfather: a sense of peace that was oblivious to the century of war that was about to erupt around them and, perhaps, even within them. The people walking around the Catania square today are none other than actors, a function of spacetime capable of evoking that impossible, immemorial event that produced that theater set in that square.

Siragusa's entire collection is shot through with this evocative energy. Italy is a land of theater sets and events that, simply by taking place, created the space for their own representation. I should also add that this enormous theater, this place of places that constitutes Siragusa's Italy, is characterized both by variety and by a single shared quality.

Siragusa's theater of Italy is always a theater of feelings, and by "feelings" I mean those tangible yet intangible meteorological conditions determined by a thousand tiny details that result in more humidity in one area or more cold air in another, more of a north wind in one or more of a southwesterly wind in the other, and so on.

Just as each of these images has its own wind and its own rain gauge, each evokes a particular feeling that develops like an atmospheric condition and determines the theatrical performance that the actors will be asked to play: from the calm composure that dictates the tragic atmosphere of an old library to the excitement distracted of those visiting the Trajan Market–exposing themselves to the dangers of unexpected encounters or love affairs capable of changing their lives, or to the everyday normality that pervades the little figures distributed around the square in Catania, who await their tragic- or happy–fates with a quiet dignity.

VILLA PALLAVICINI #1
from The Green Hour
Pegli, Genova, 2008

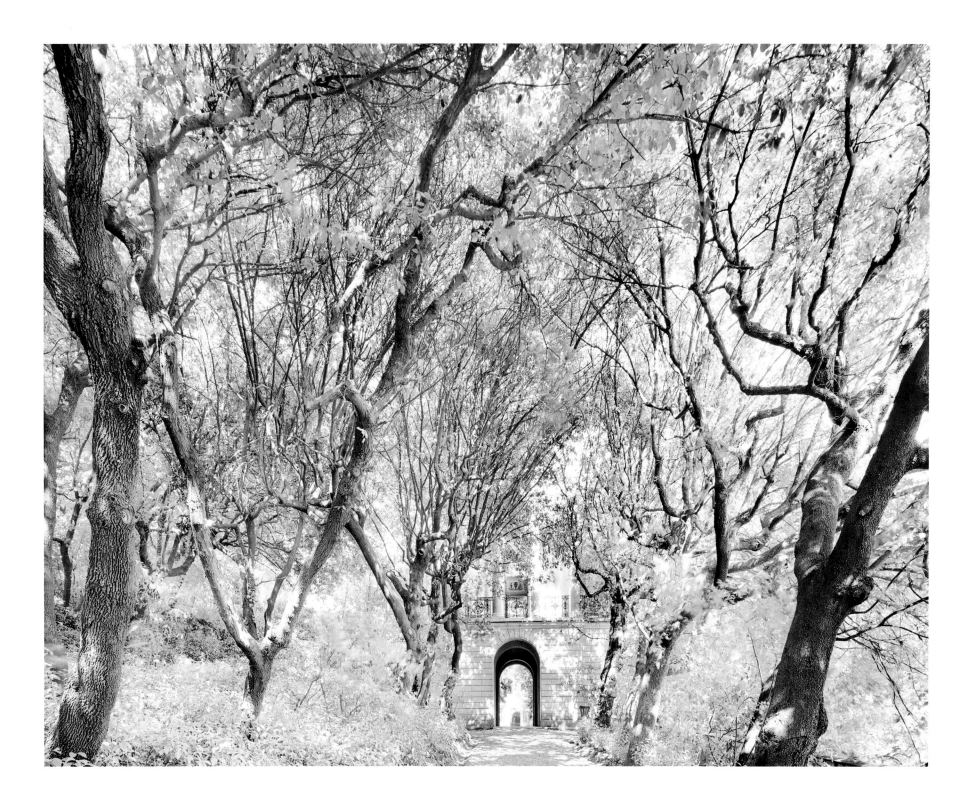

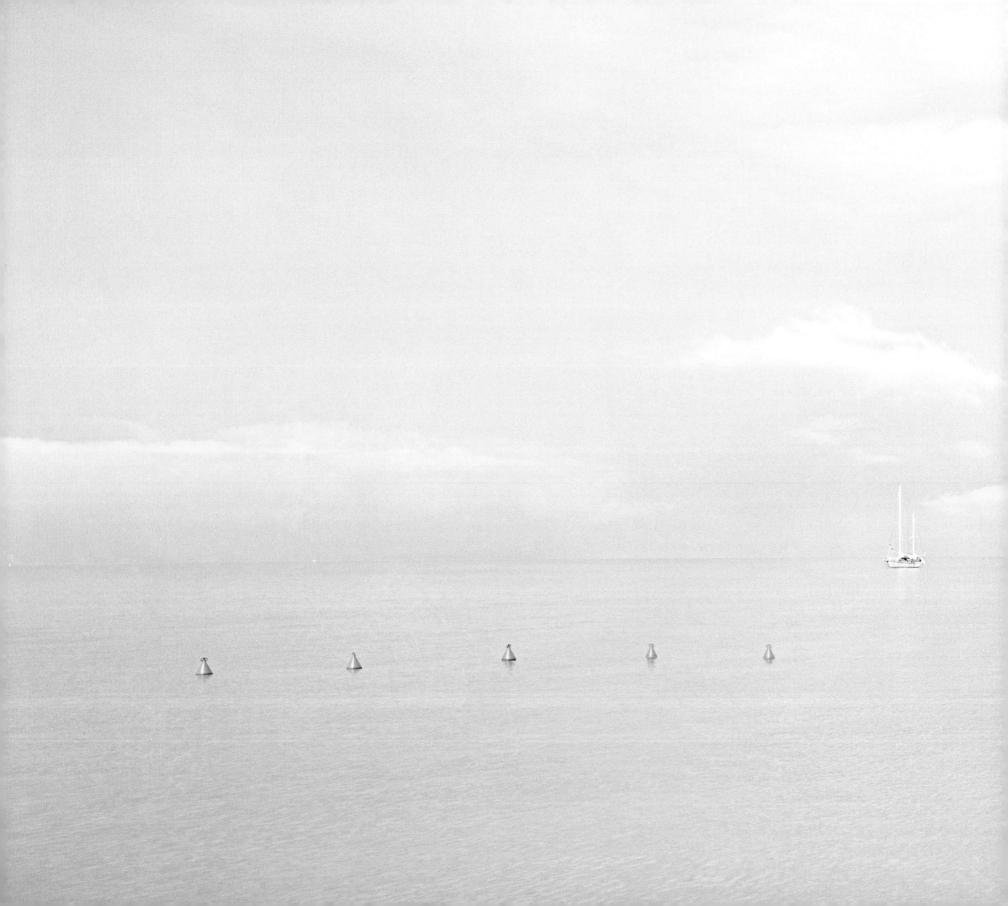

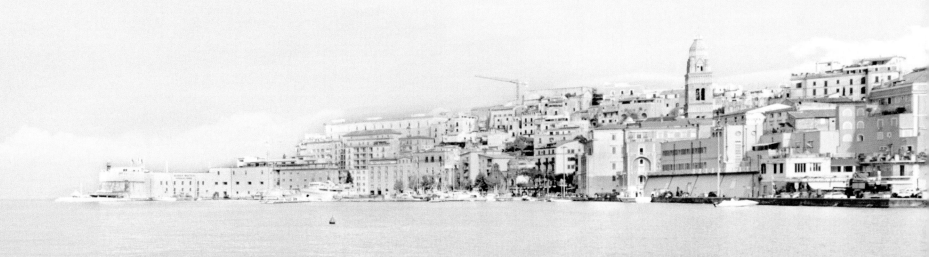

Pp. 18-19:

LE BOE
from Solo in Italia
Gaeta, Latina, 2007

—

P. 21:

I MERCATI
from Perpetual Landscapes
Roma, 2007

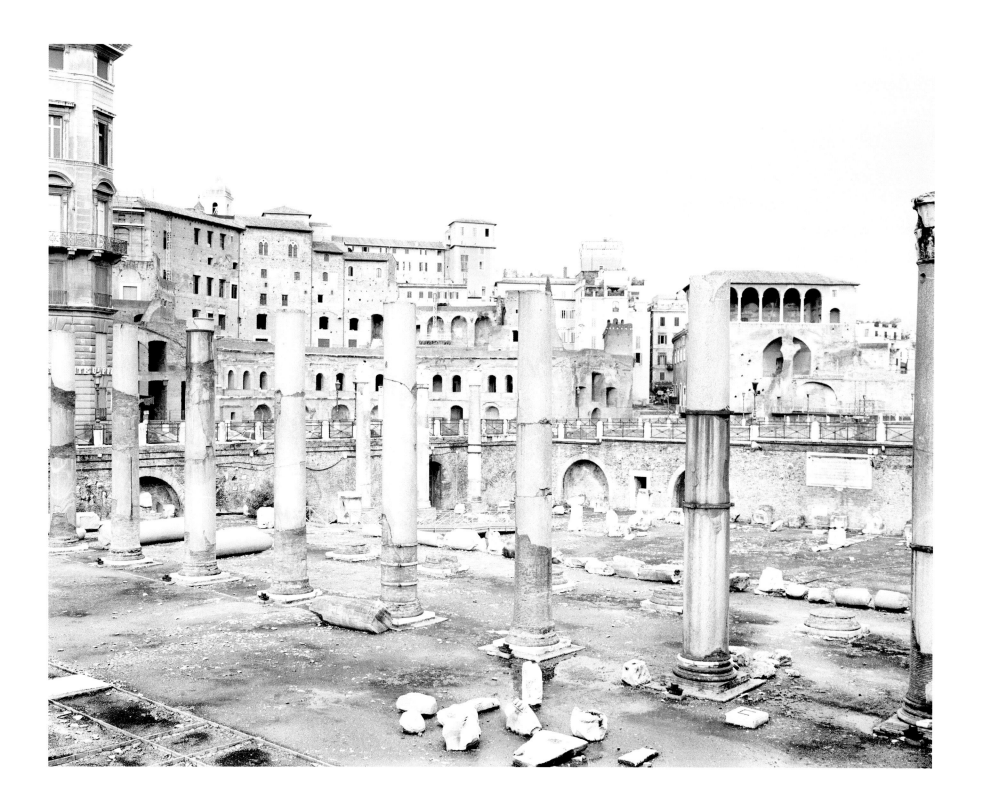

S. GENNARO
from Perpetual Landscapes
Napoli, 2010

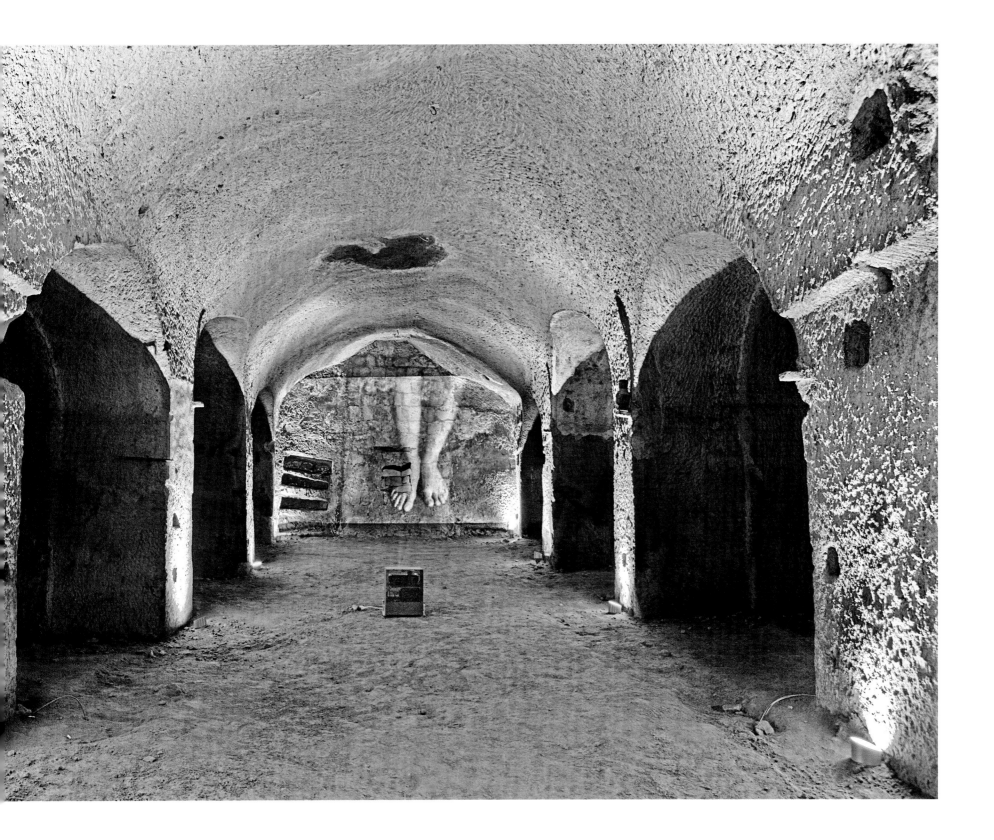

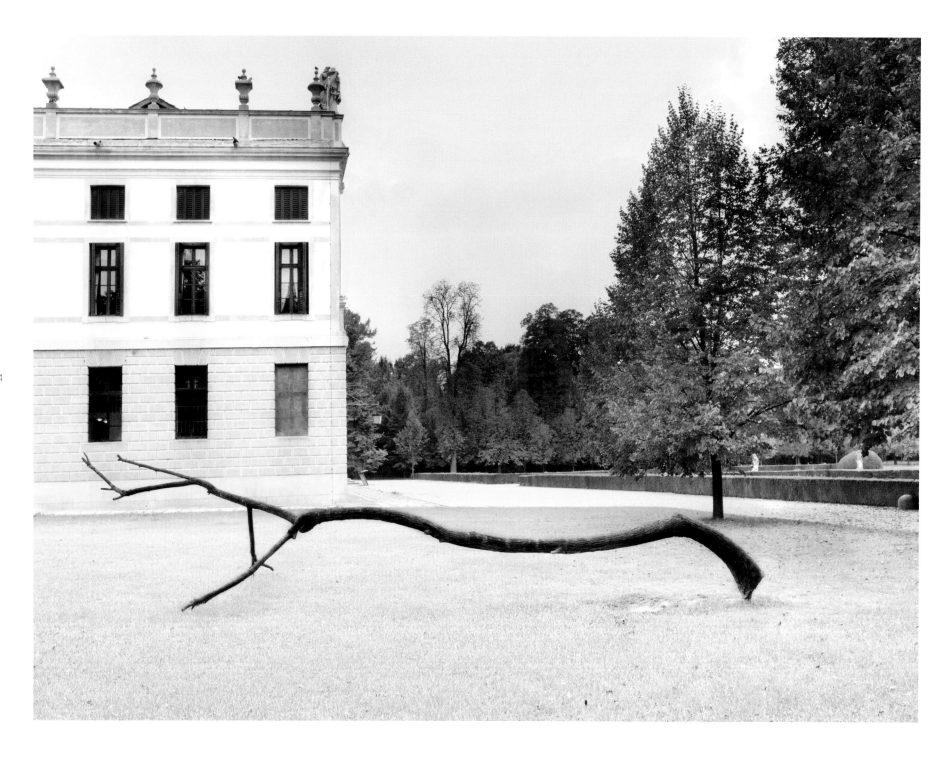

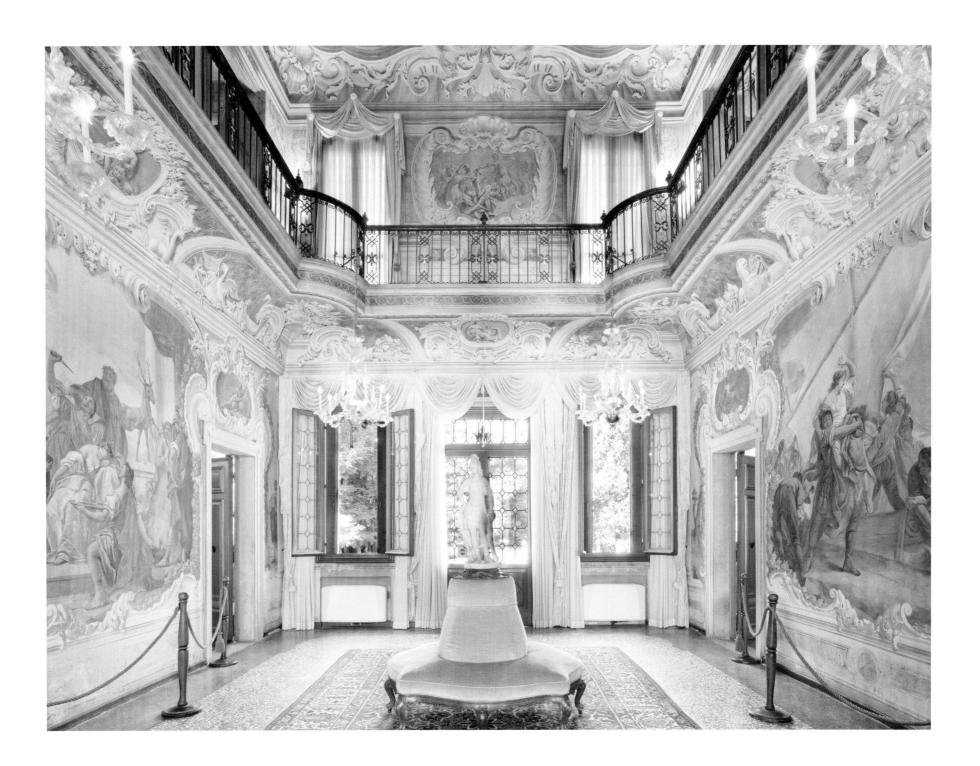

Pp. 24-25:

VILLA PISANI #8
from The Quiet Path
Riviera del Brenta, Venezia, 2009

VILLA WIDMANN #4
from The Quiet Path
Riviera del Brenta, Venezia, 2009

—

P. 27:

COLOSSEO #2
from Perpetual Landscapes
Roma, 2005

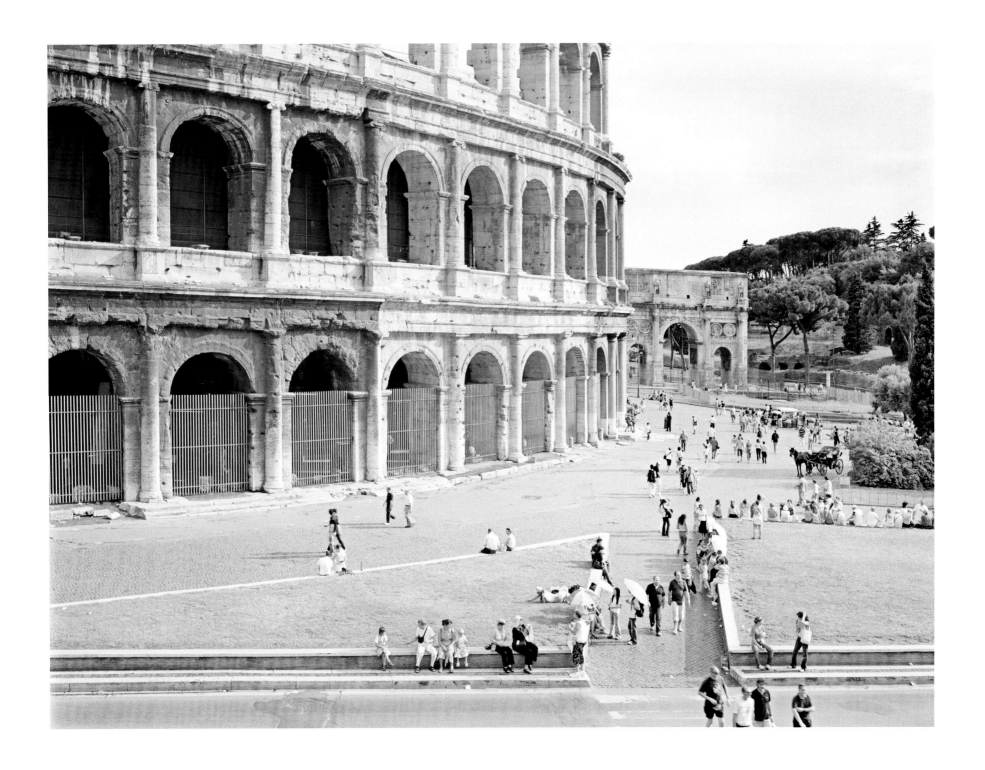

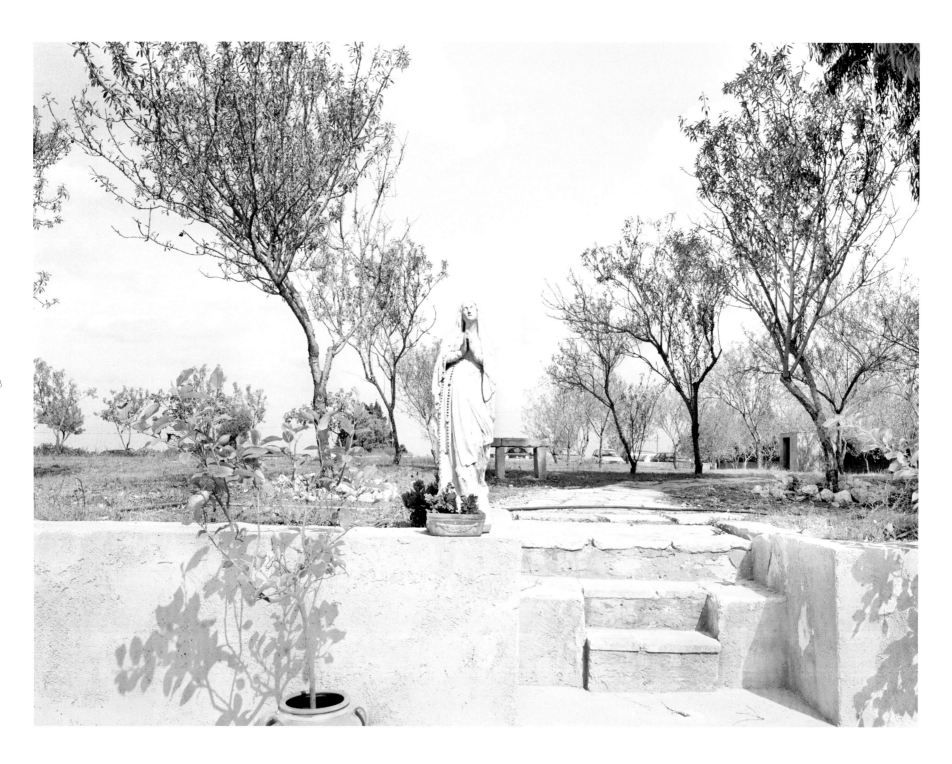

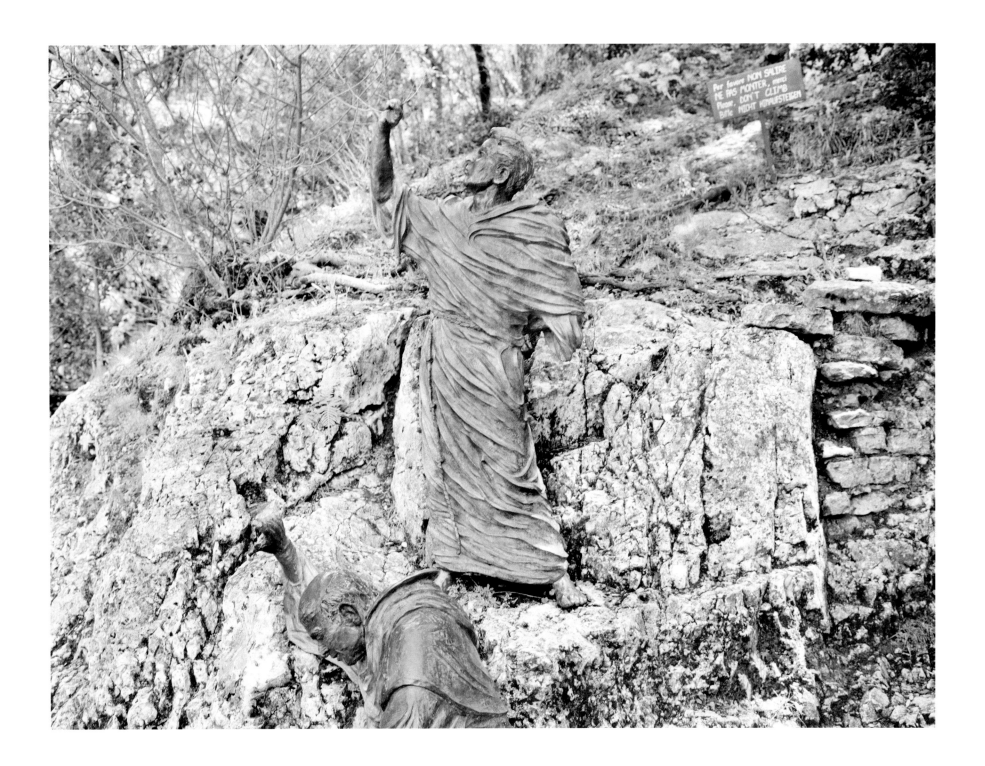

Pp. 28-29:

LA MADONNINA
from Solo in Italia
Otranto, 2006

S. FRANCESCO
from Solo in Italia
Assisi, Perugia, 2005

—

Pp. 30-31:

L'ARCO
from Perpetual Landscapes
Bacoli, Napoli, 2008

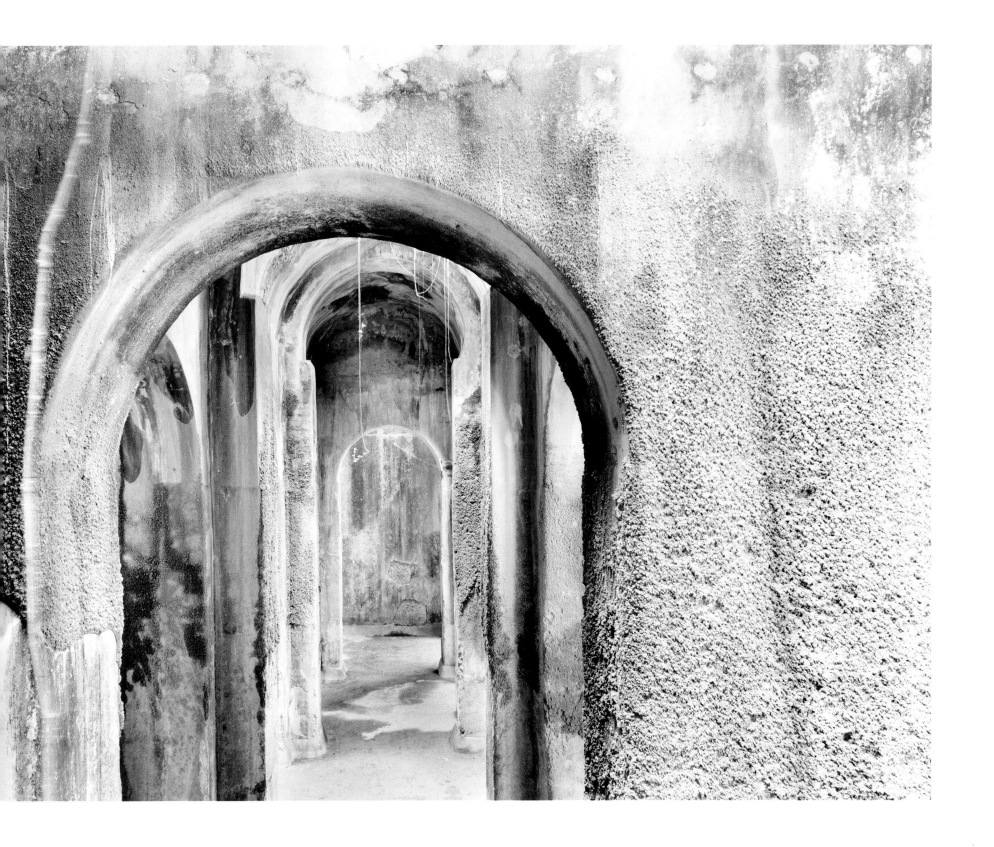

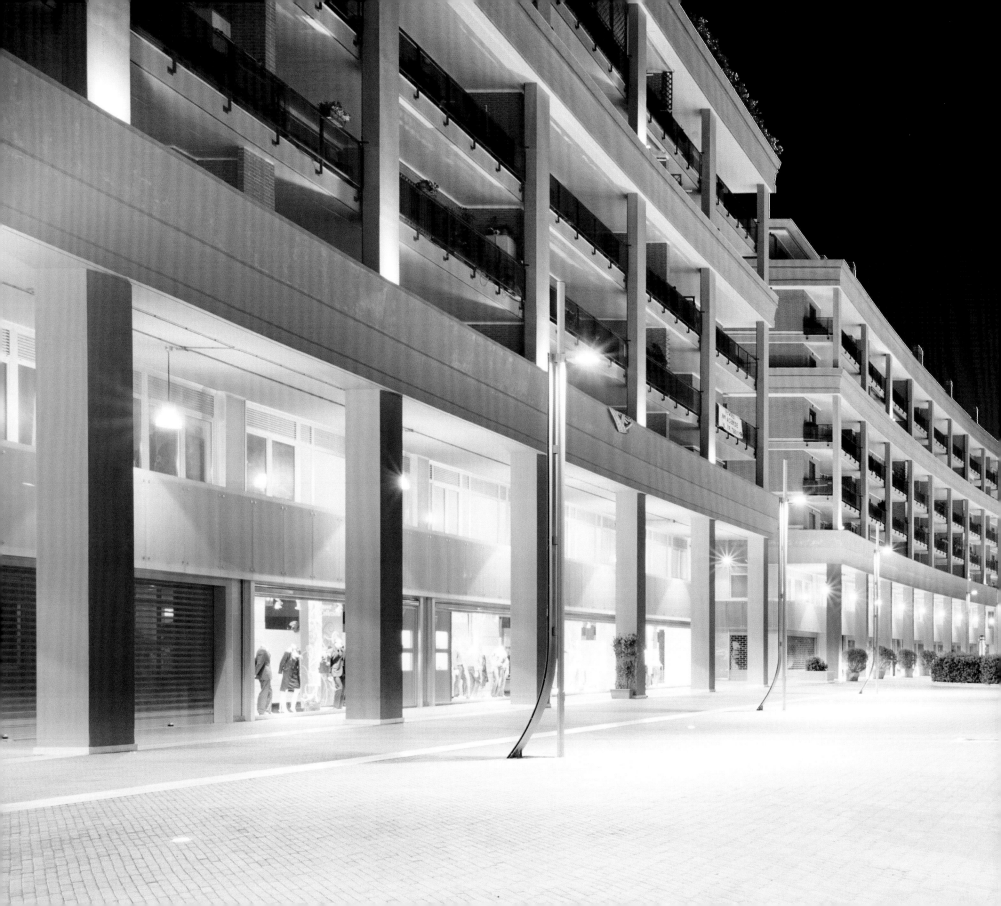

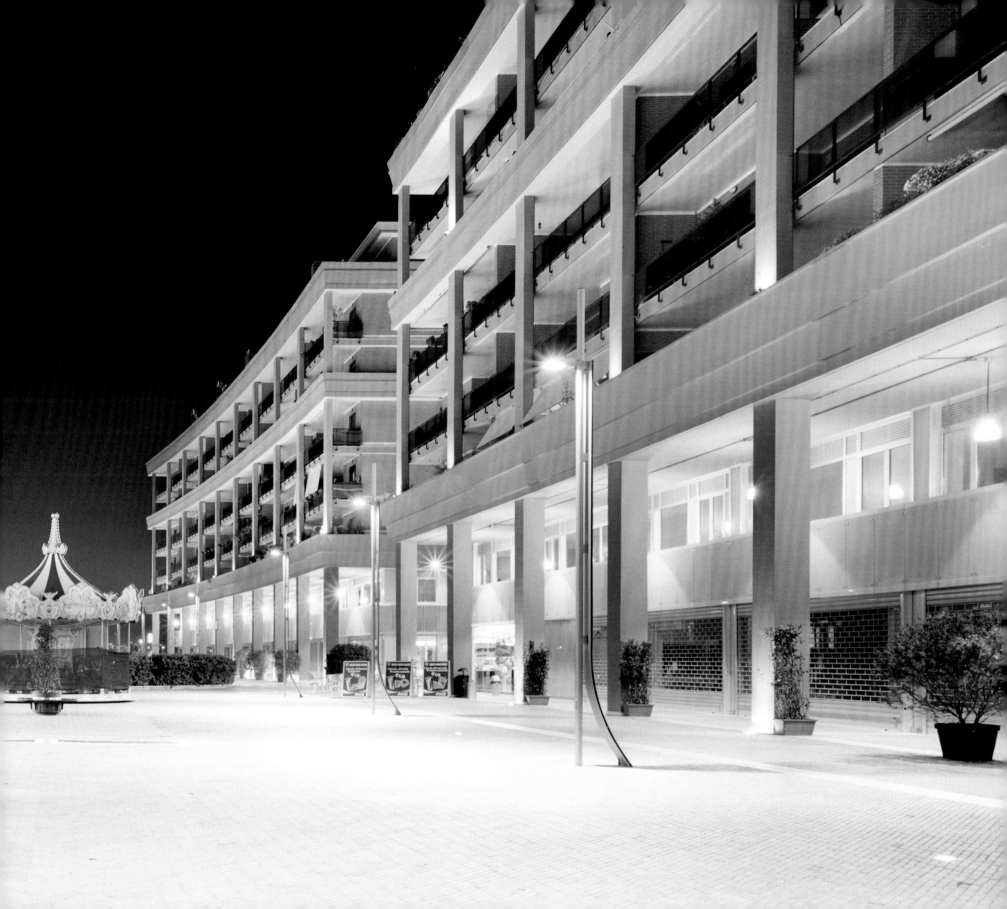

Pp. 32-33:

LA GIOSTRA
from Urban Landscapes
Roma, 2007

—

Pp. 34-35:

LA CHIESA
from Urban Landscapes
Roma, 2006

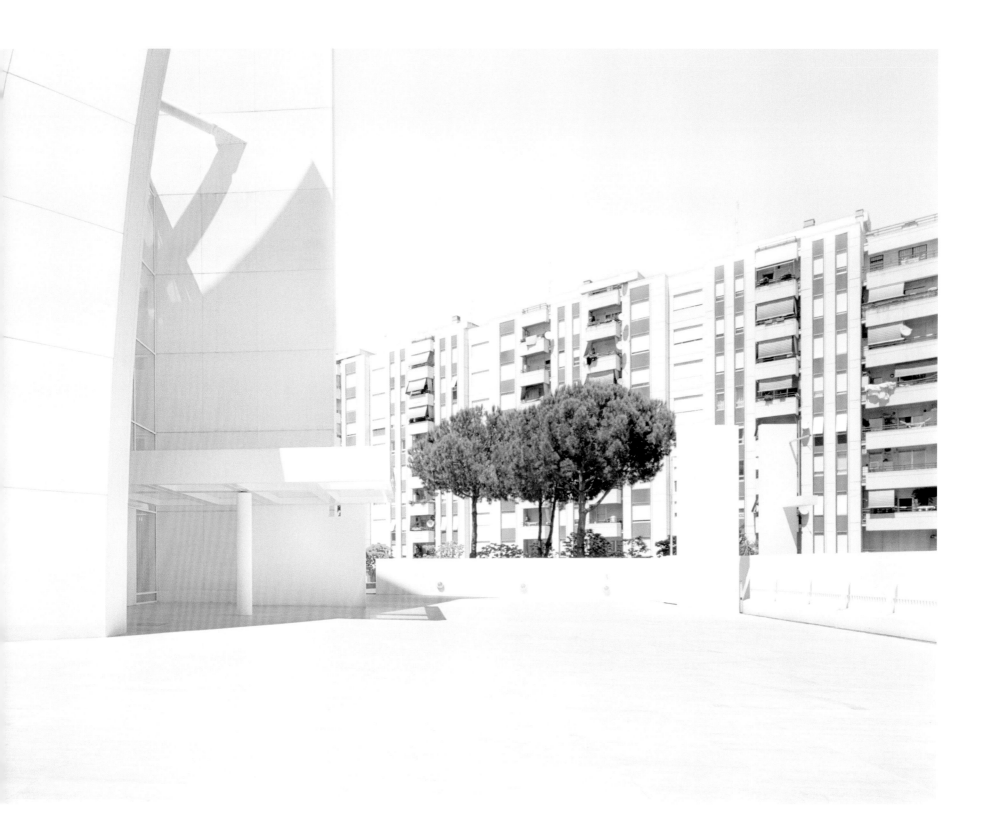

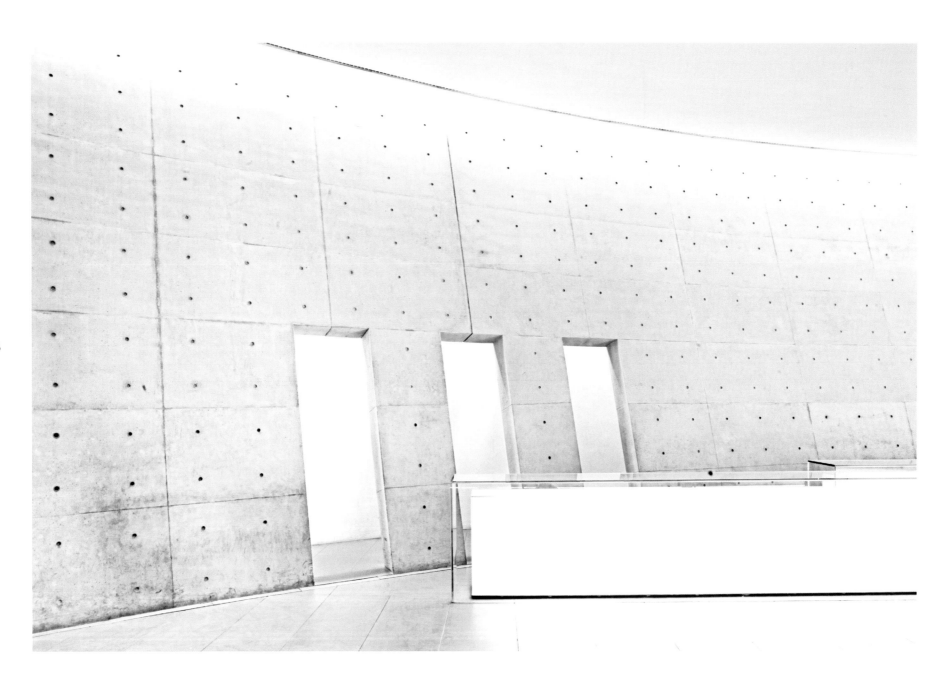

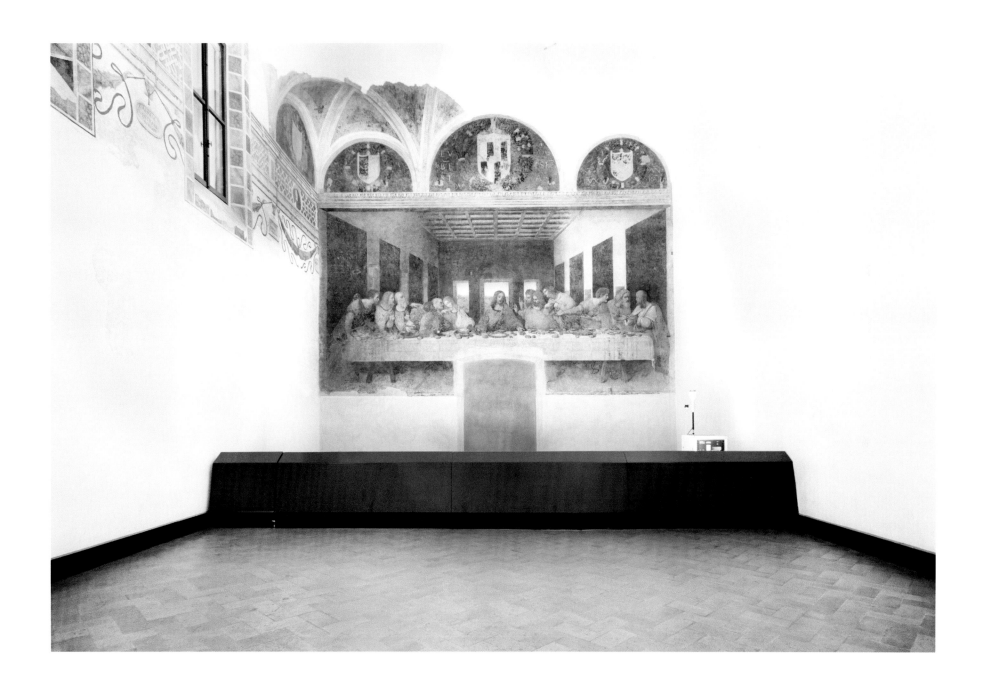

Pp. 36-37:

LE TRE PORTE
from Urban Landscapes
Milano, 2007

CENACOLO
from Perpetual Landscapes
Milano, 2006

—

Pp. 38-39:

ROMA #1
from Urban Landscapes
Roma, 2008

BOLOGNA #3
from Urban Landscapes
Bologna, 2011

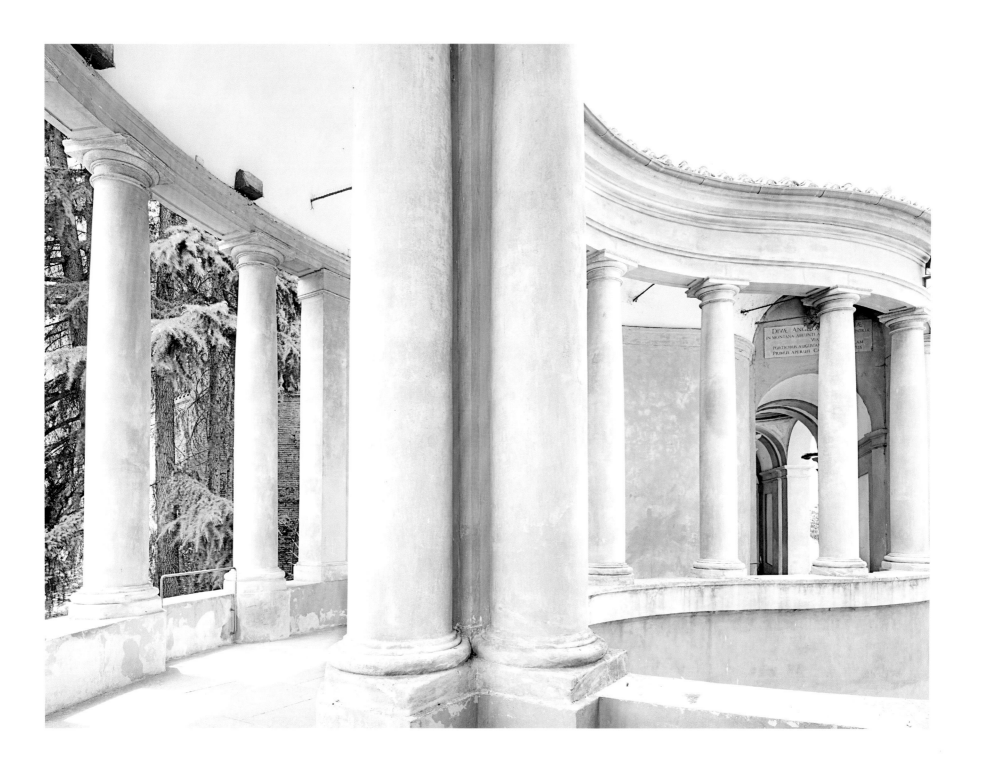

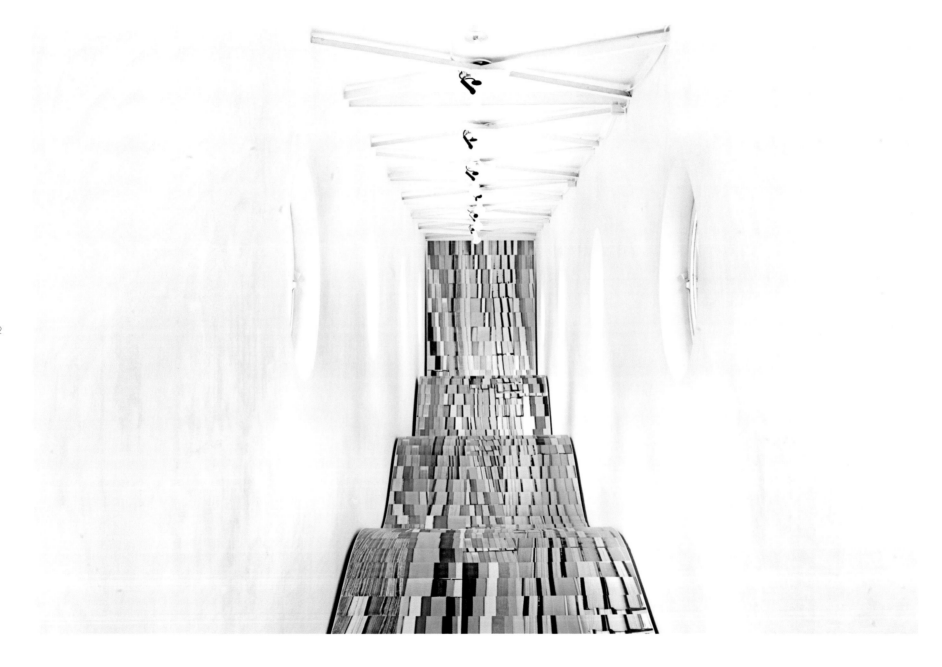

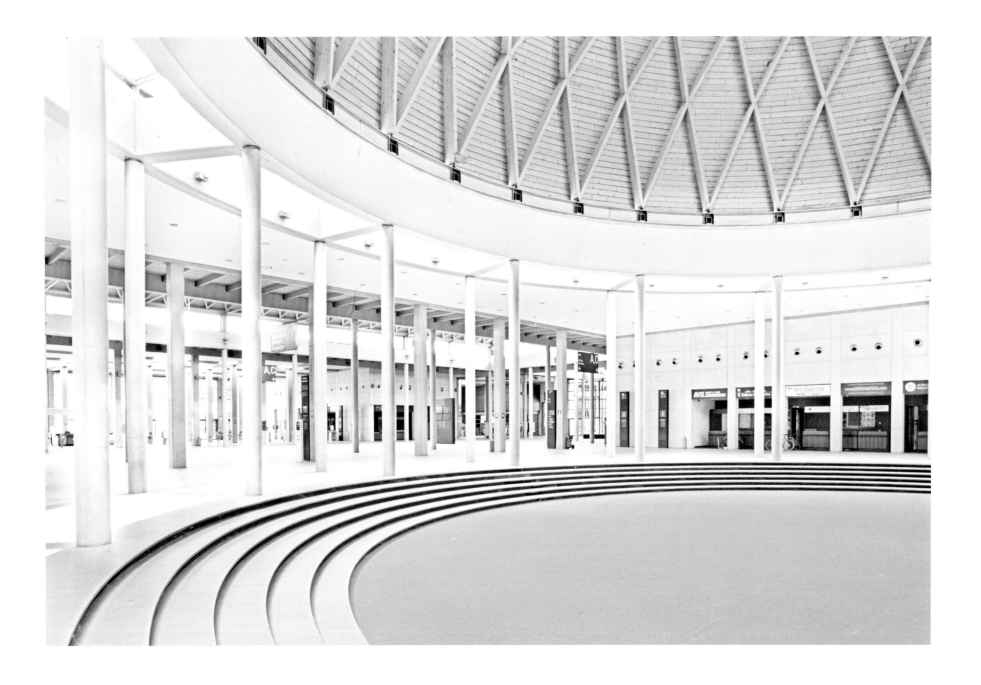

Pp. 42-43:

LE ONDE
from Solo in Italia
Milano, 2007

LE COLONNE
from Urban Landscapes
Rimini, 2007

—

P. 45:

VENEZIA #2
from Urban Landscapes
Venezia, 2011

44

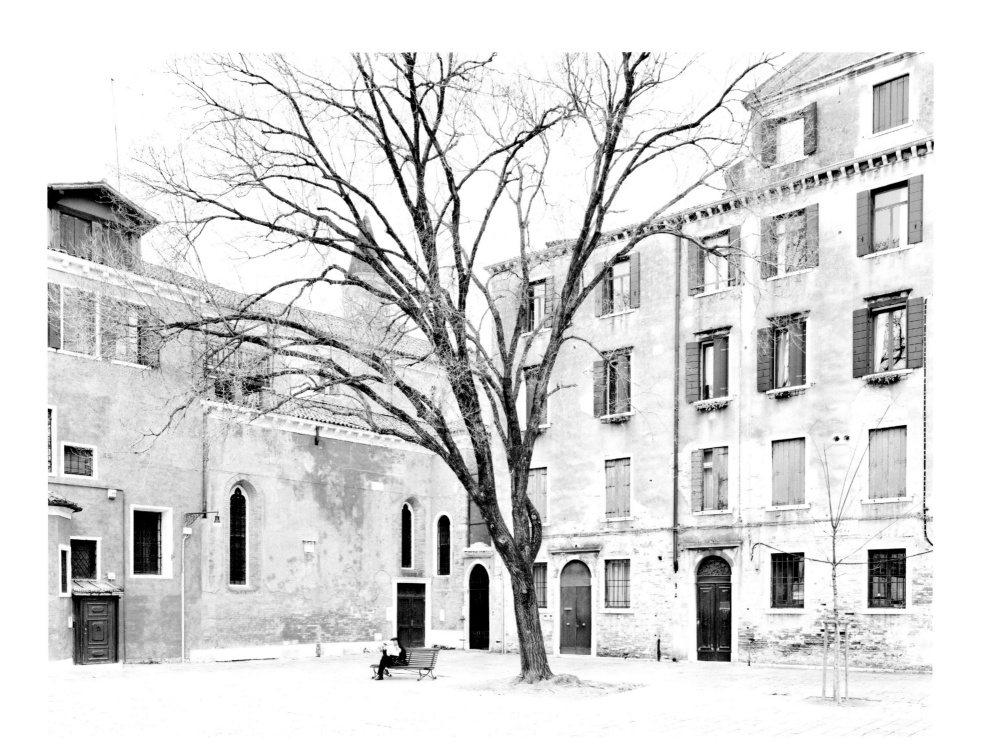

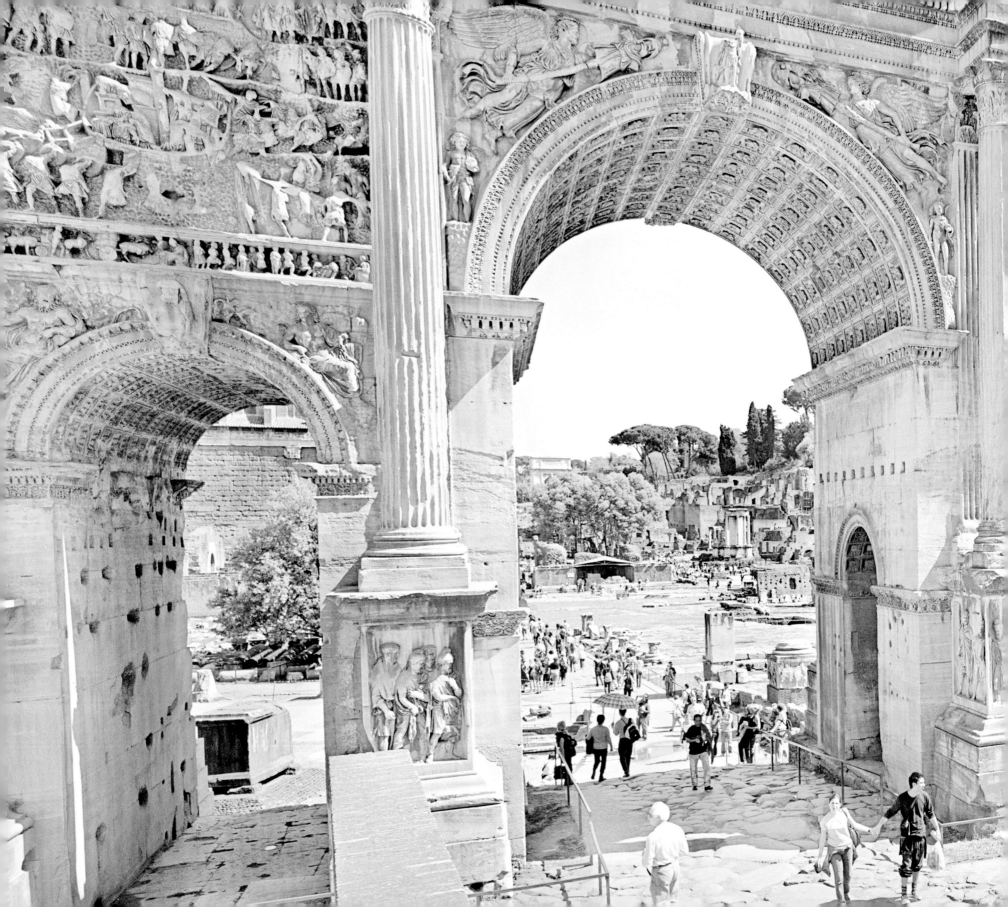

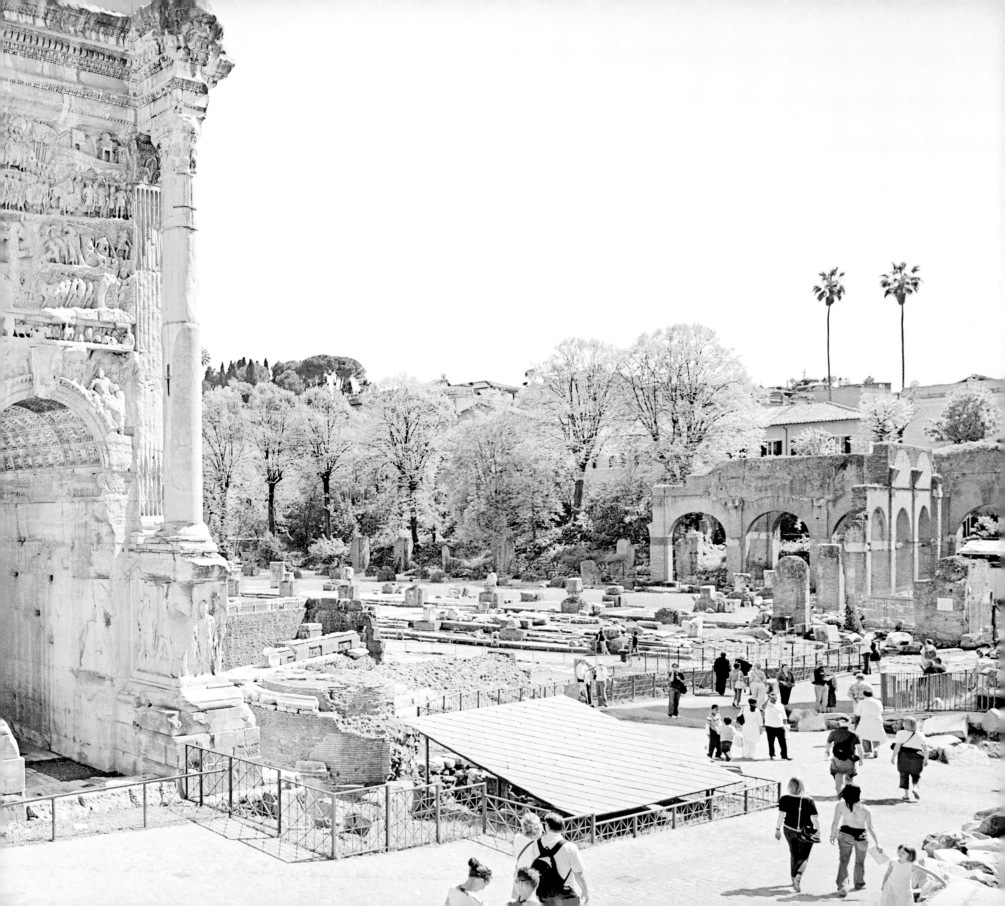

Pp. 46-47:

ROMA #2
from Perpetual Landscapes
Roma, 2007

—

P. 49:

THE SECRET PAPERS #1
from The Secret Papers
Parma, 2011

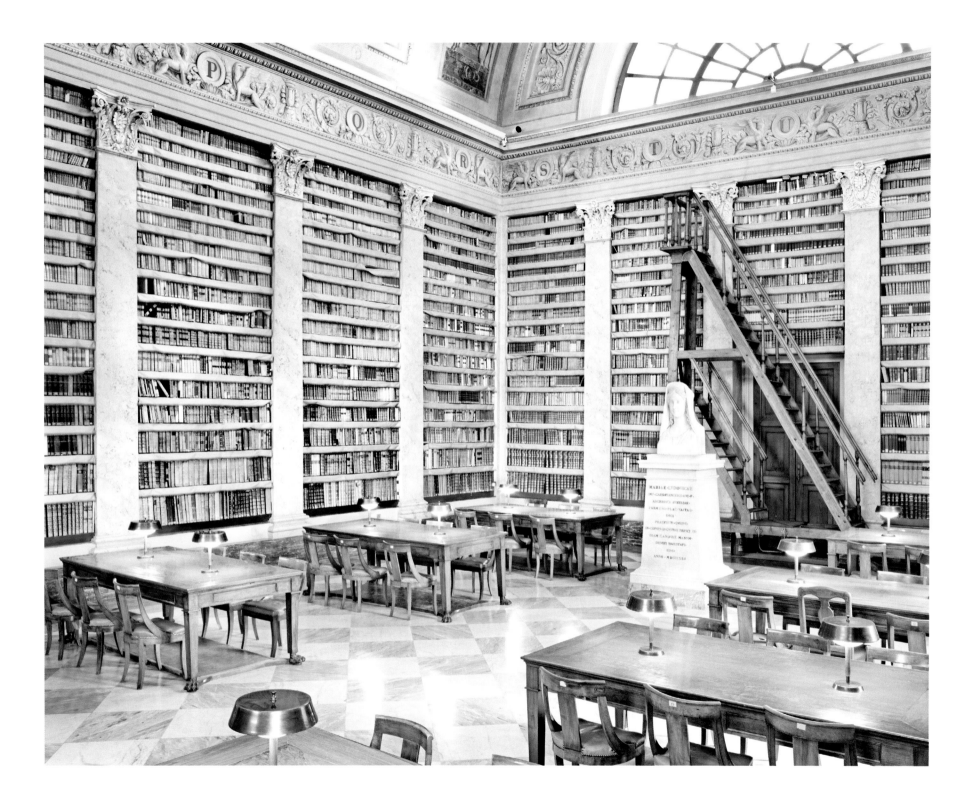

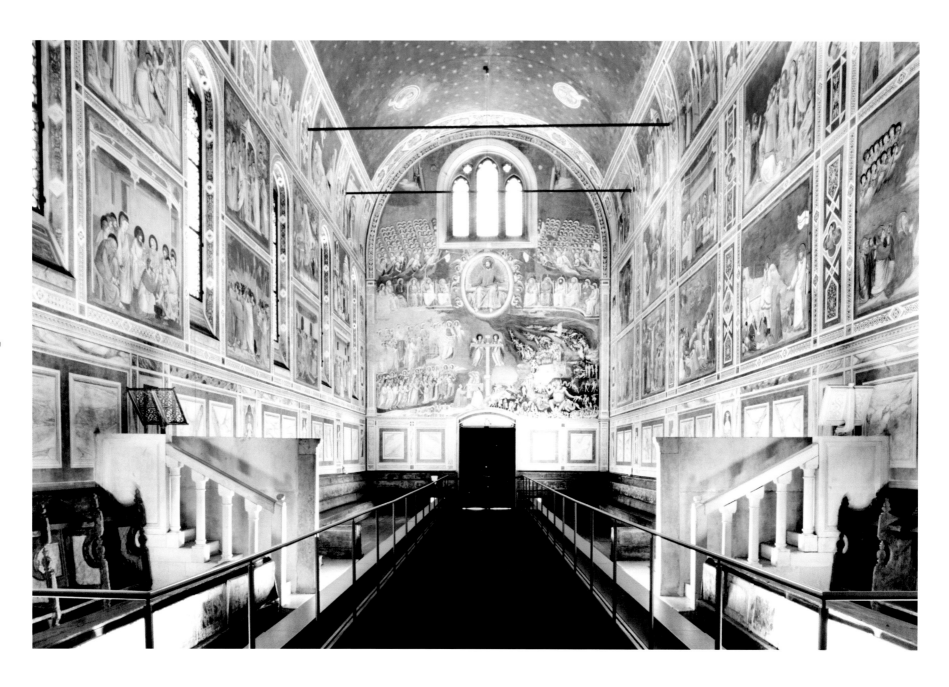

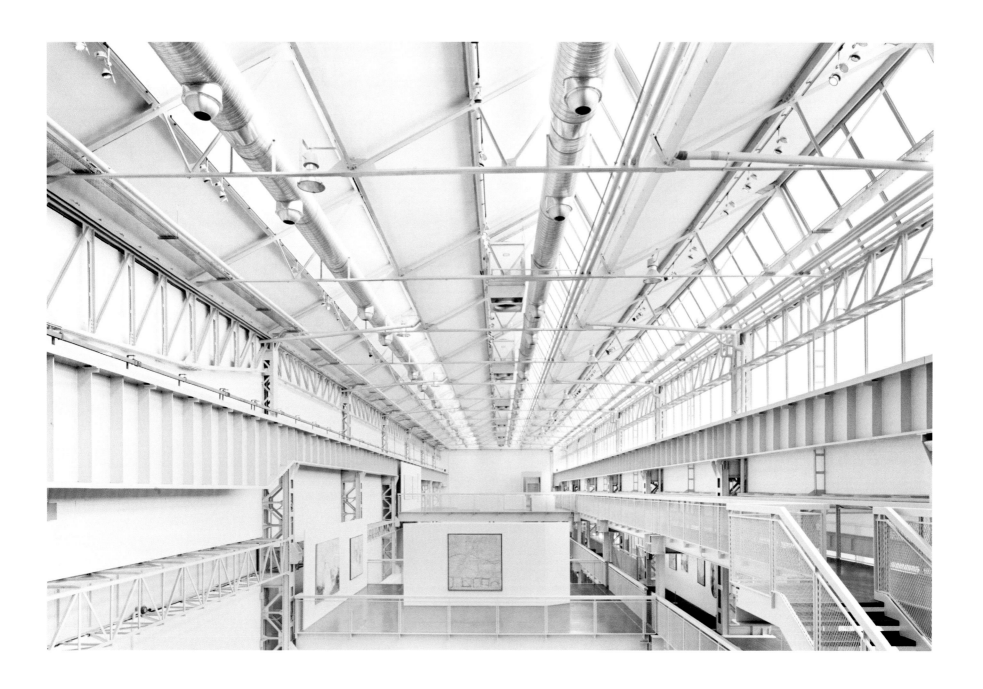

Pp. 50-51:

L'AFFRESCO
from Perpetual Landscapes
Padova, 2008

POMODORO #1
from The Arts
Milano, 2006

—

P. 53:

L'ELEFANTE
from Urban Landscapes
Catania, 2007

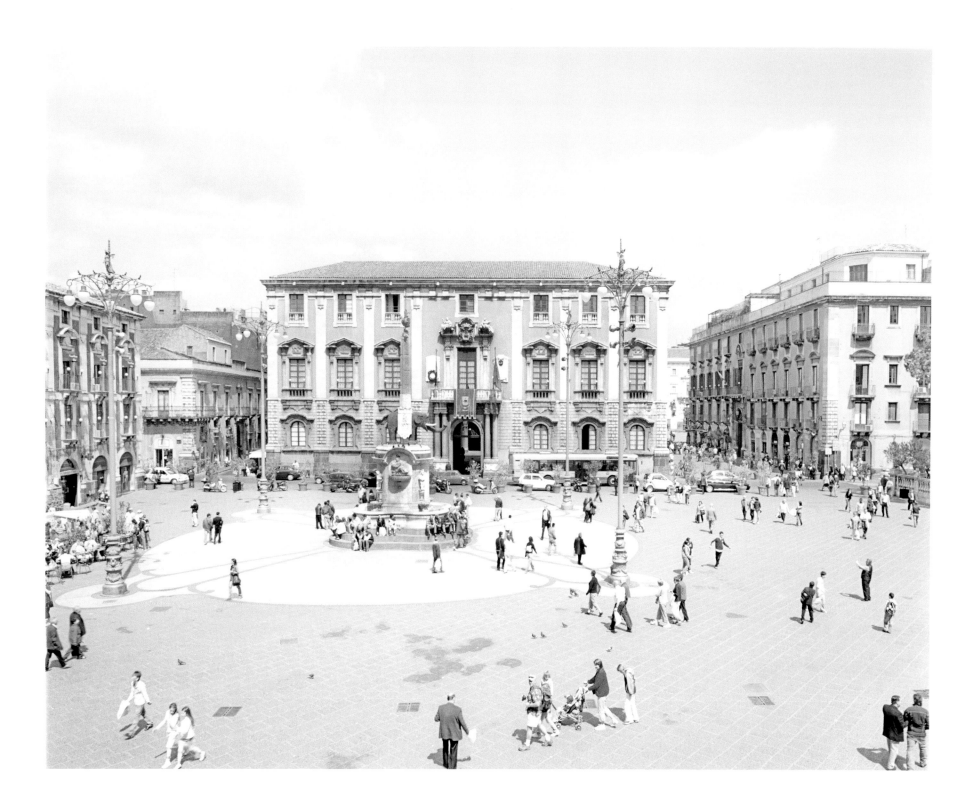

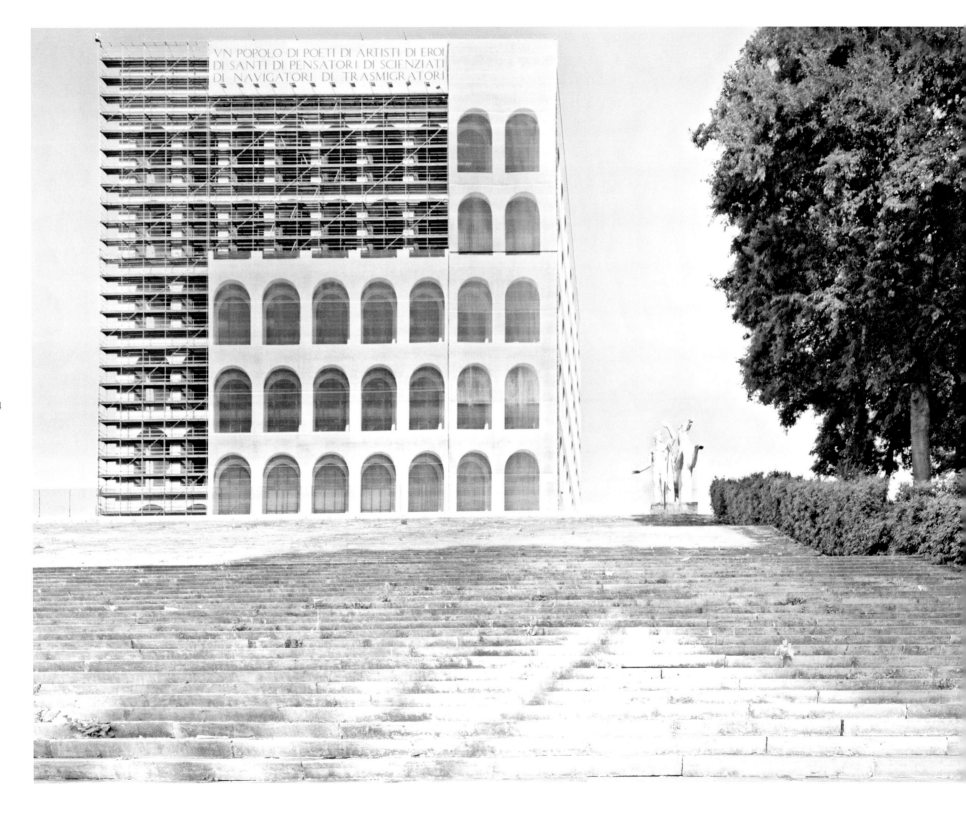

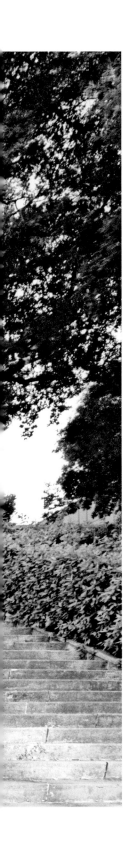

EUR
from Urban Landscapes
Roma, 2006

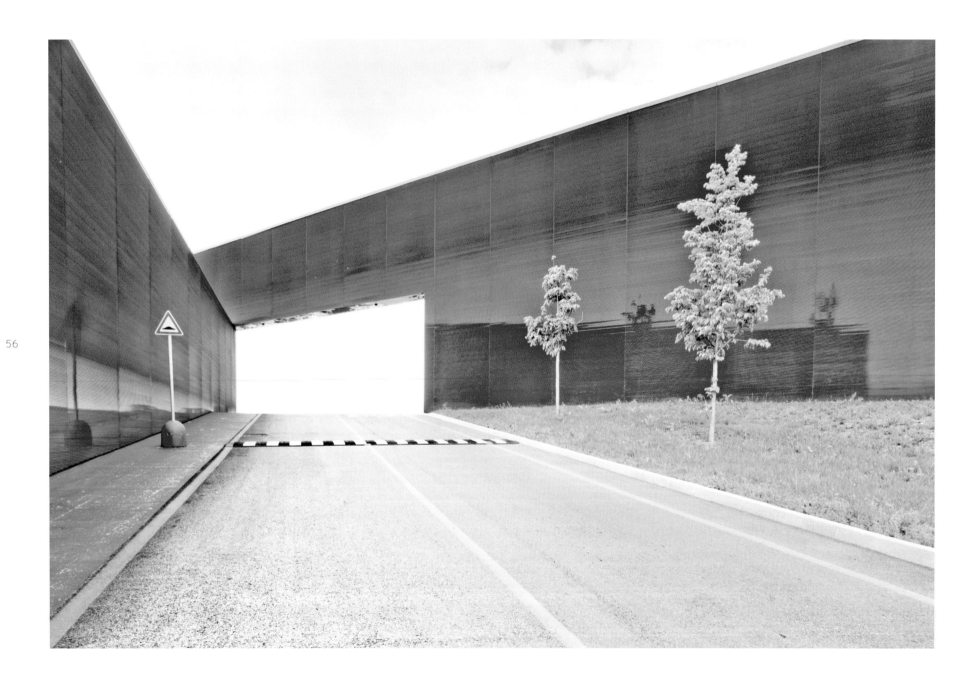

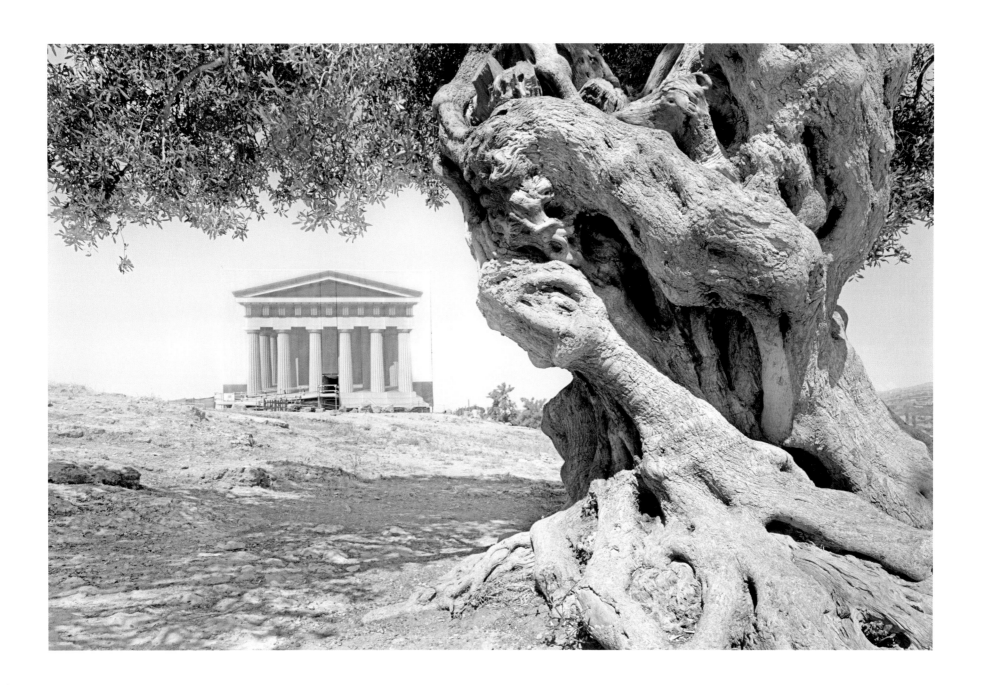

Pp. 56-57:

IL CHILOMETRO ROSSO
from Industries
Stezzano, Bergamo, 2007

IL TEMPIO #2
from Solo in Italia
Agrigento, 2007

—

P. 59:

VILLA PISANI #1
from The Quiet Path
Riviera del Brenta, Venezia, 2009

58

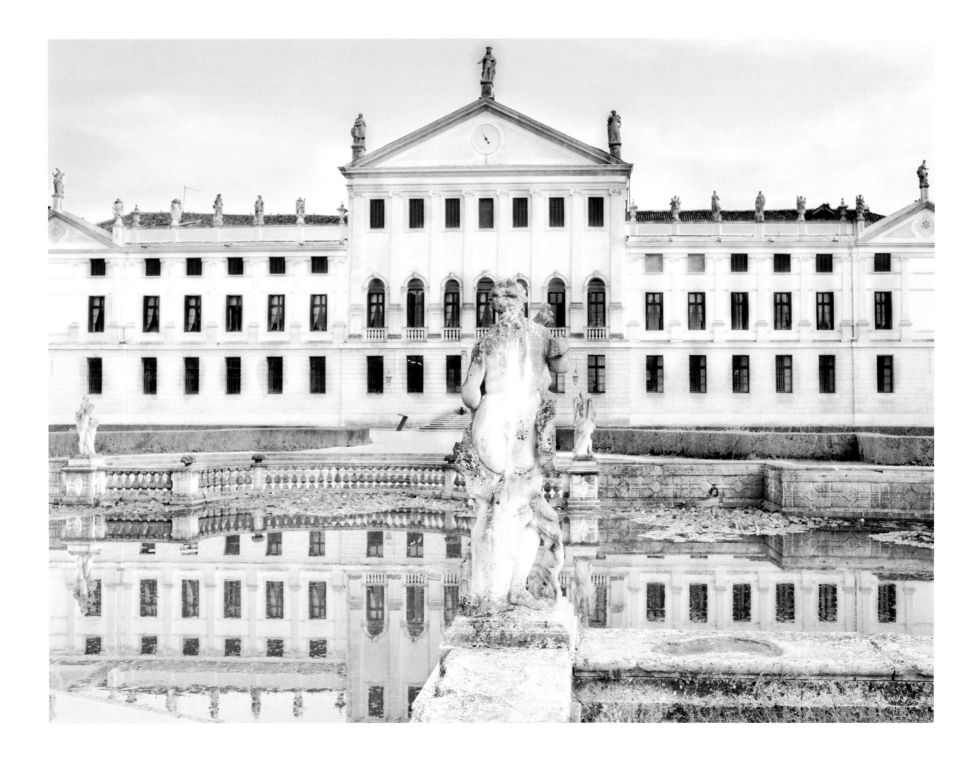

THE SECRET PAPERS #21
from The Secret Papers
Cesena, 2011

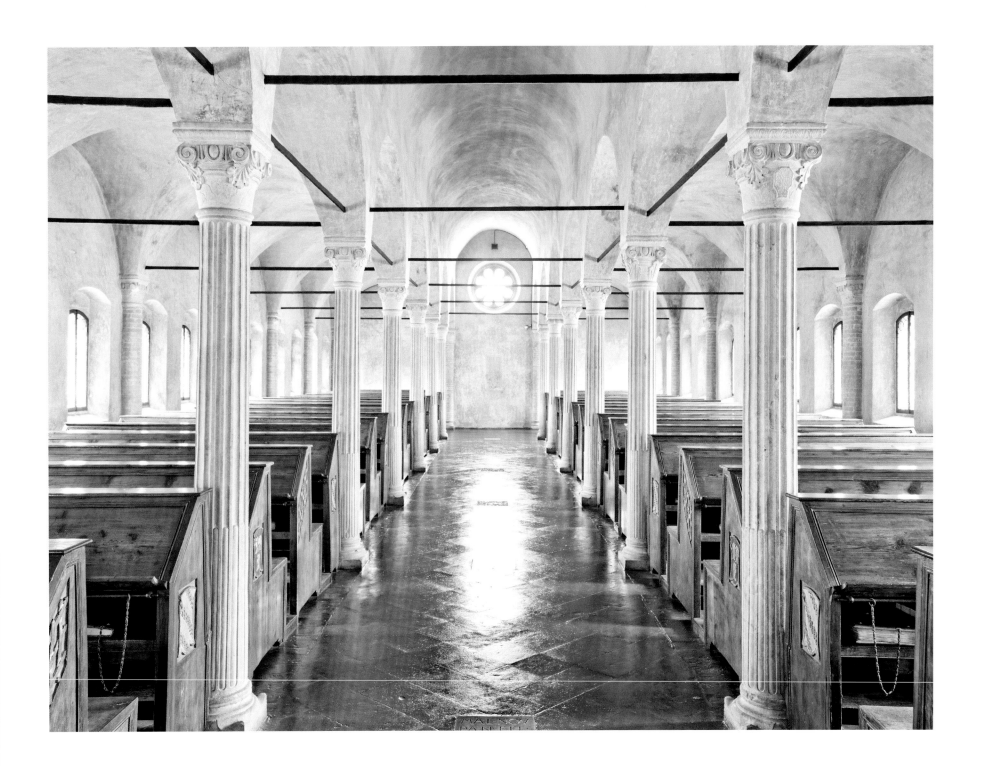

TORINO #1
from Urban Landscapes
Torino, 2011

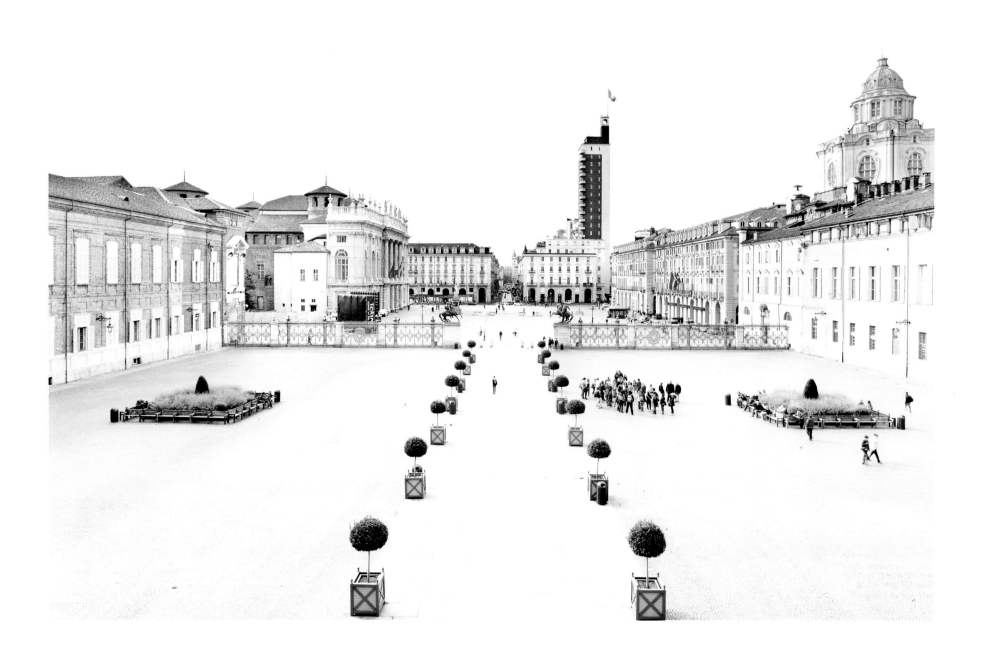

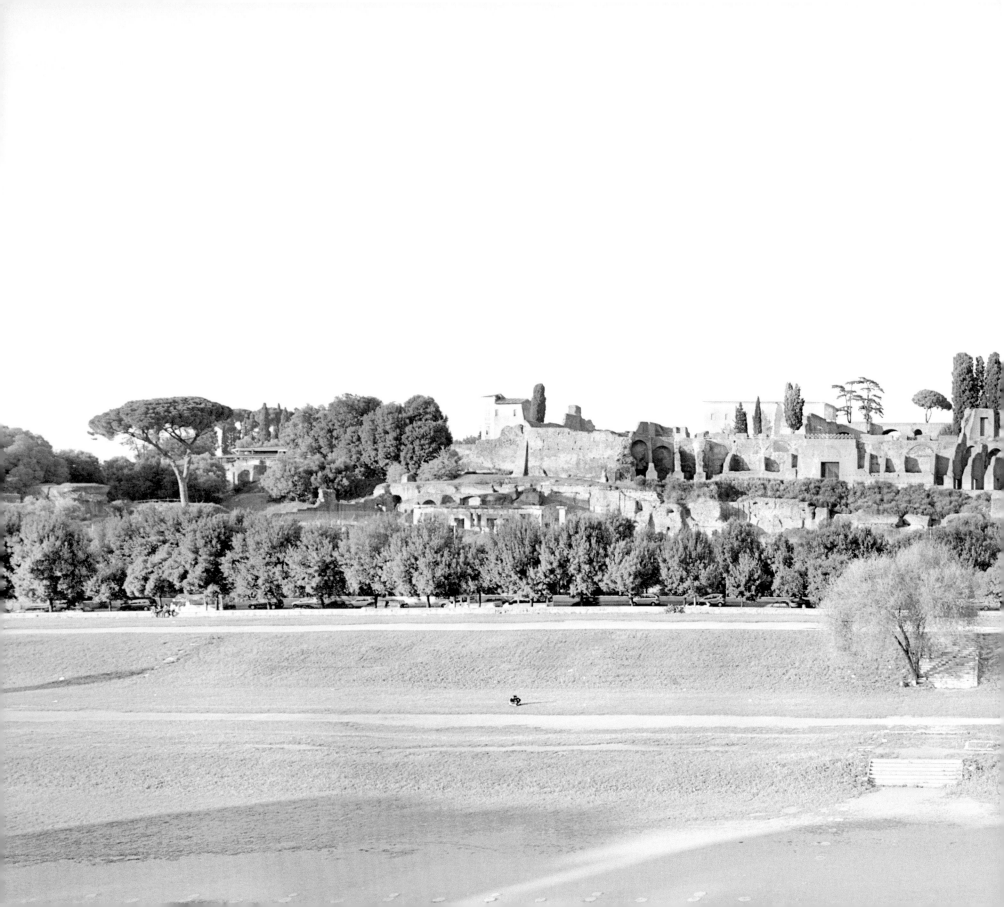

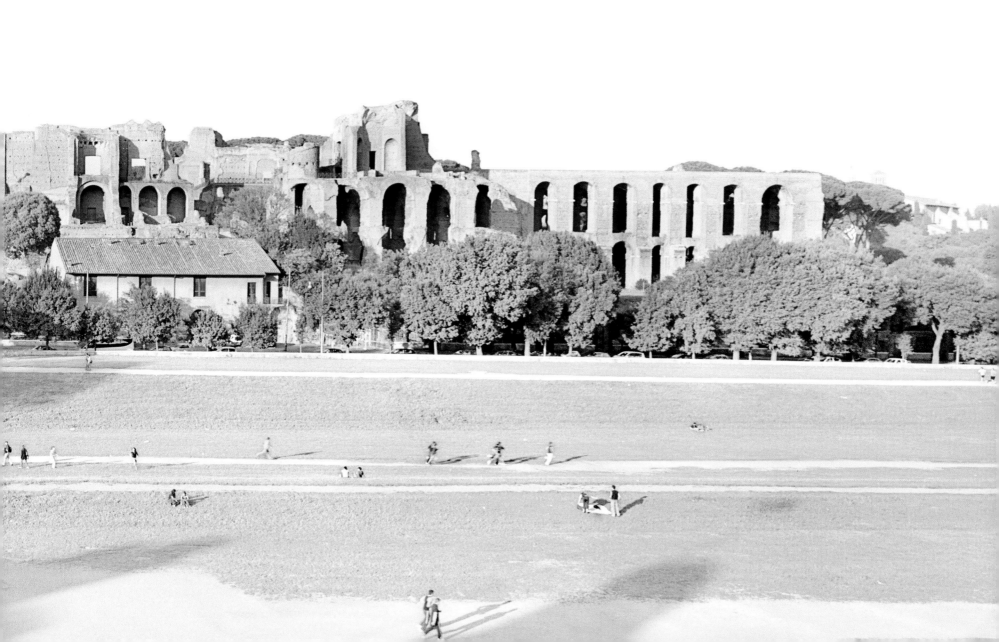

Pp. 64-65:

ROMA #3
from Perpetual Landscapes
Roma, 2007

—

P. 67:

NAPOLI #8
from Urban Landscapes
Napoli, 2008

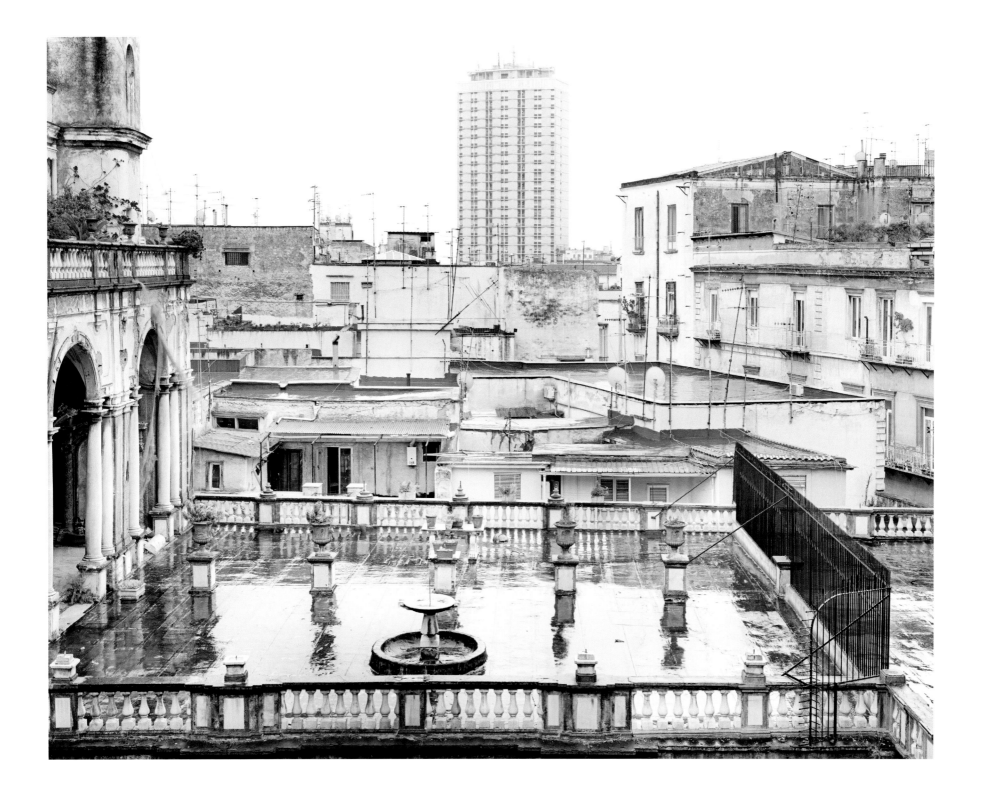

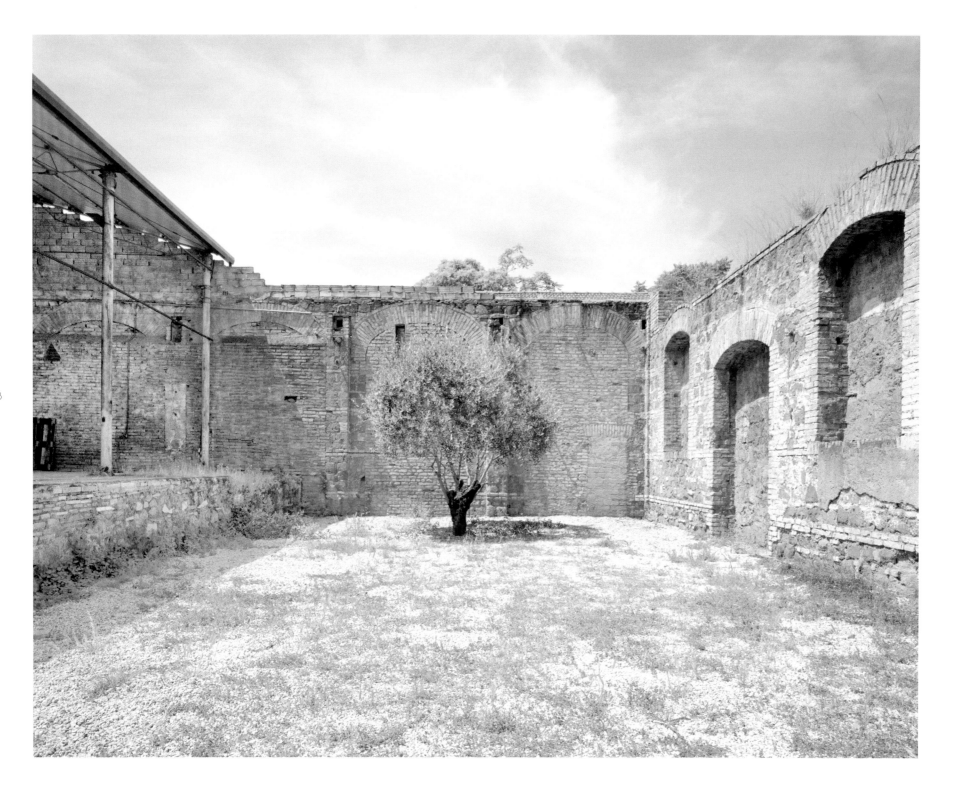

68

L'ALBERO
from Perpetual Landscapes
Roma, 2006

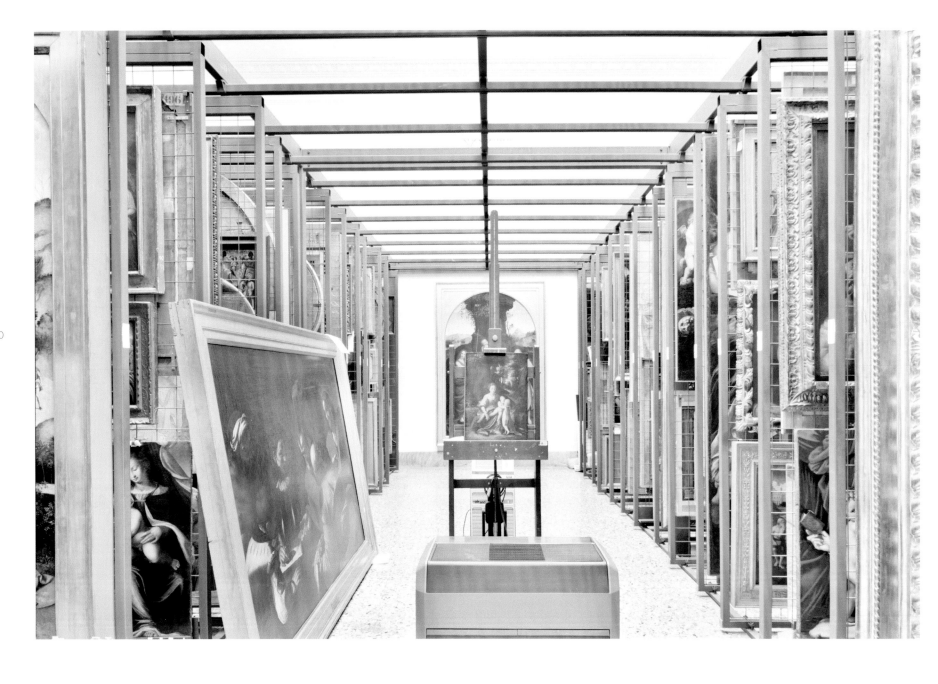

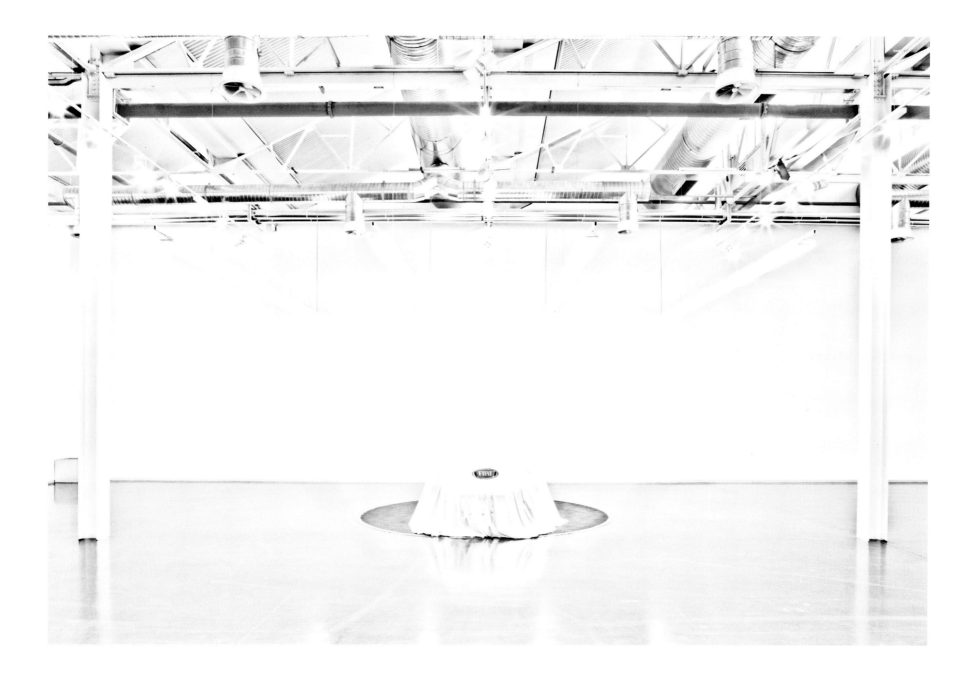

Pp. 70-71:

IL MAGAZZINO
from The Arts
Milano, 2006

IL FANTASMA
from Urban Landscapes
Torino, 2009

—

P. 73:

FIRENZE #1
from Urban Landscapes
Firenze, 2011

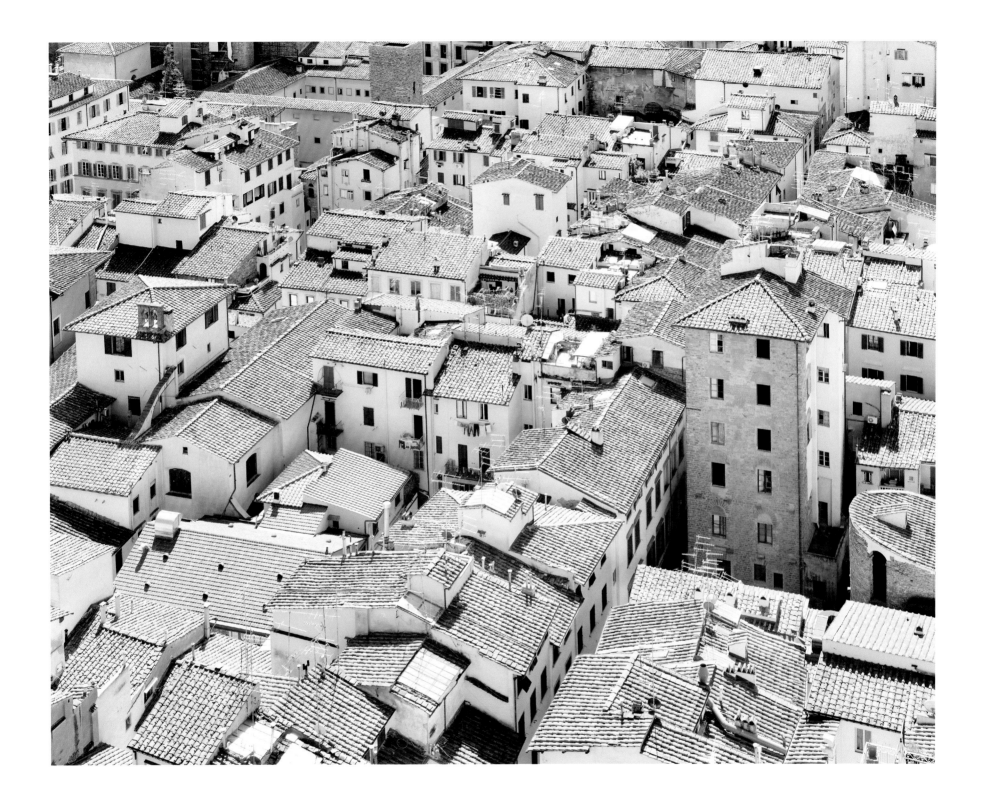

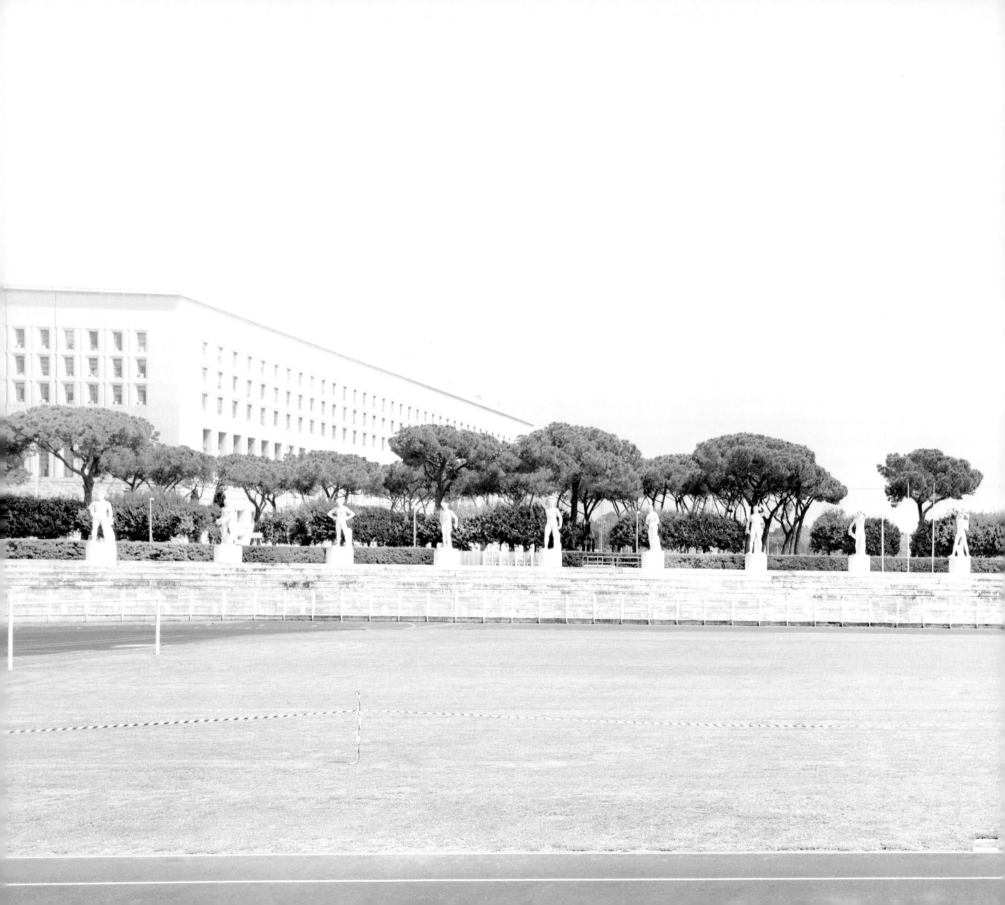

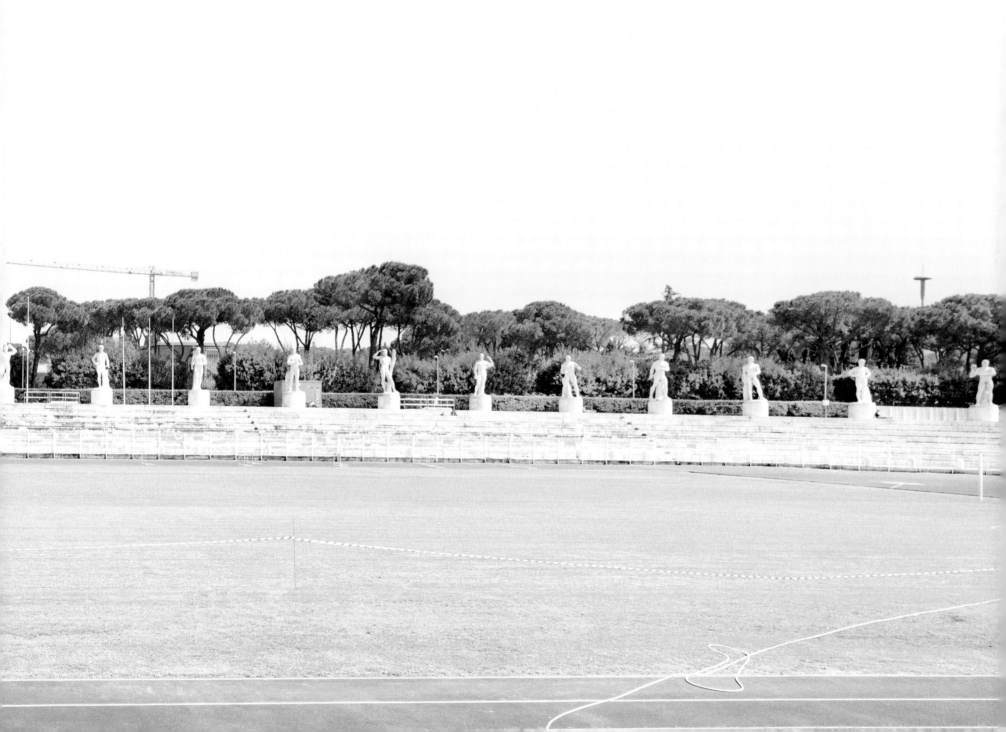

Pp. 74-75:

GLI ATLETI
from Urban Landscapes
Roma, 2007

—

P. 77.

LA PIAZZA
from Luoghi dell'Infinito
Ummari, Trapani, 2008

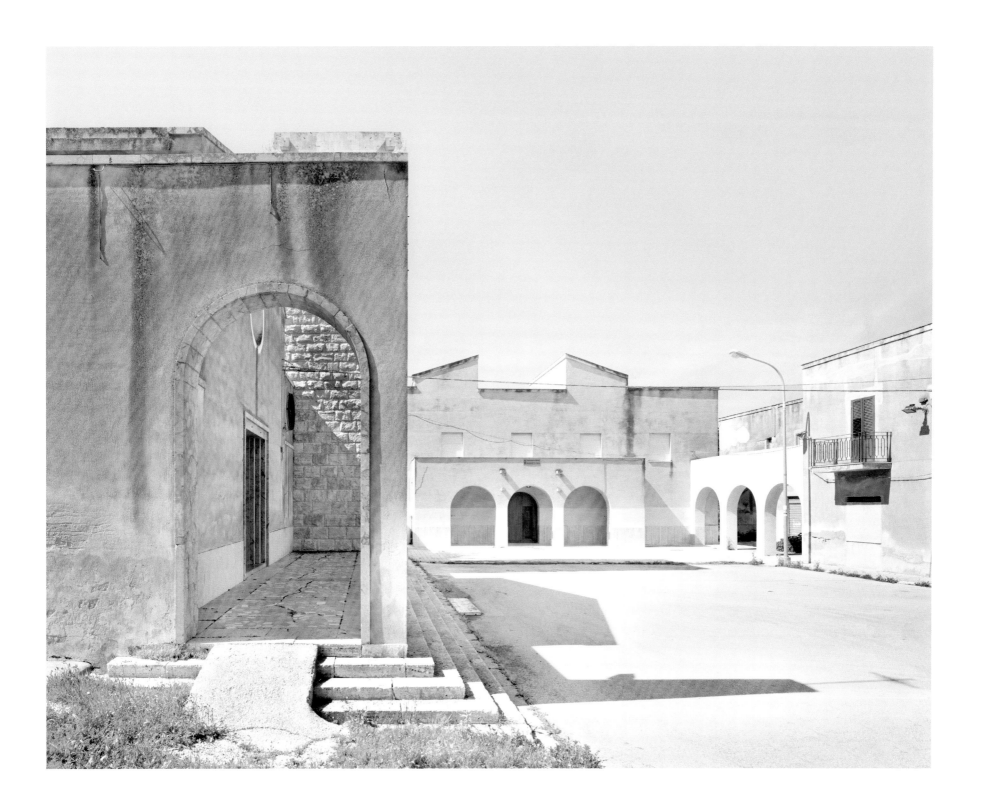

VILLA D'ESTE #1
from The Green Hour
Tivoli, Roma, 2010

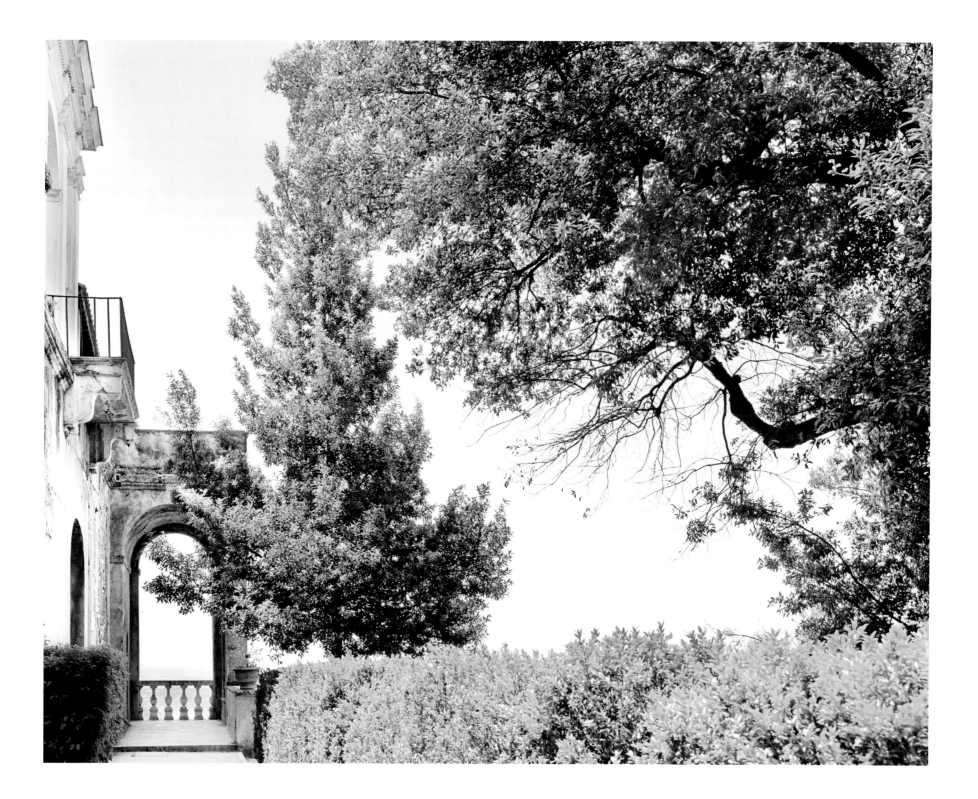

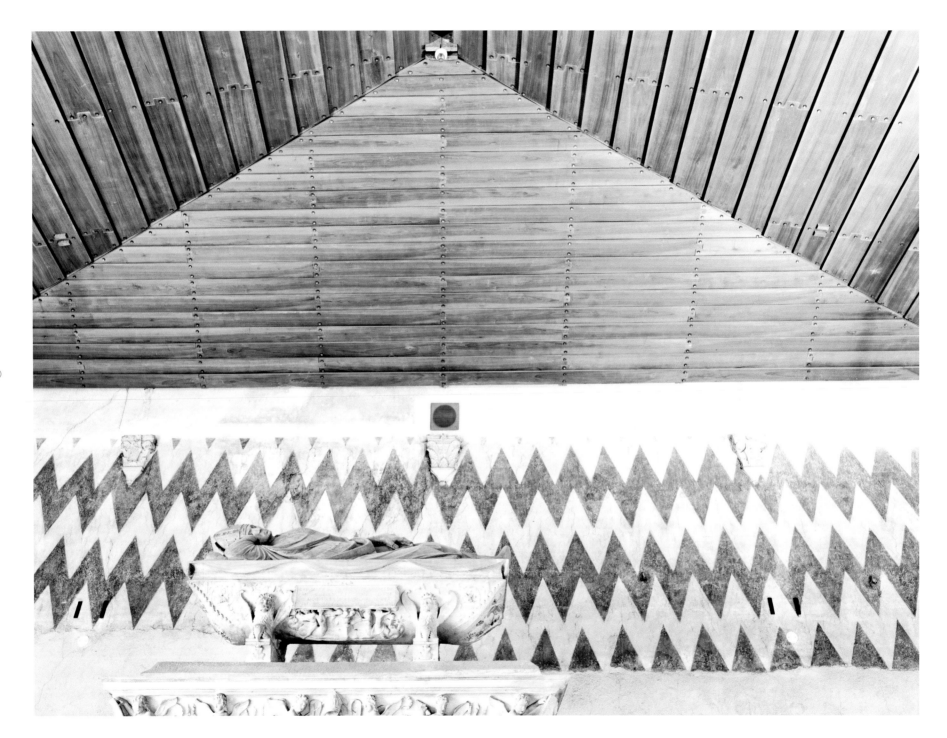

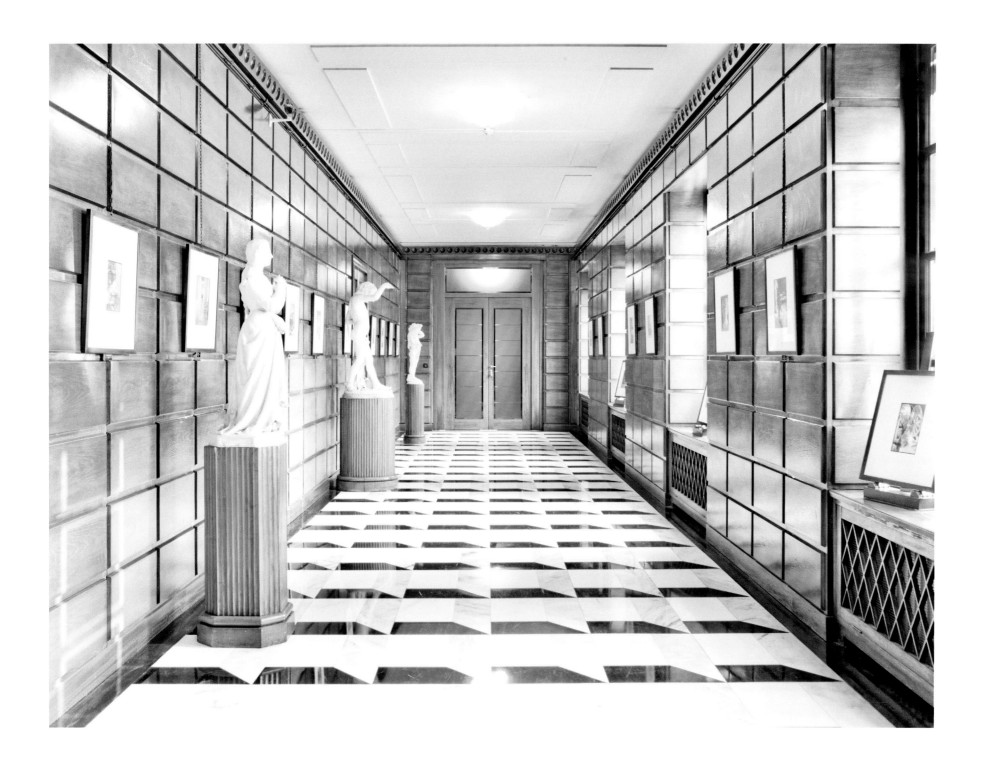

Pp. 80-81:

MILANO #8
from Urban Landscapes
Milano, 2010

MILANO #12
from Urban Landscapes
Milano, 2010

—

Pp. 82-83:

POMODORO #2
from The Arts
Milano, 2006

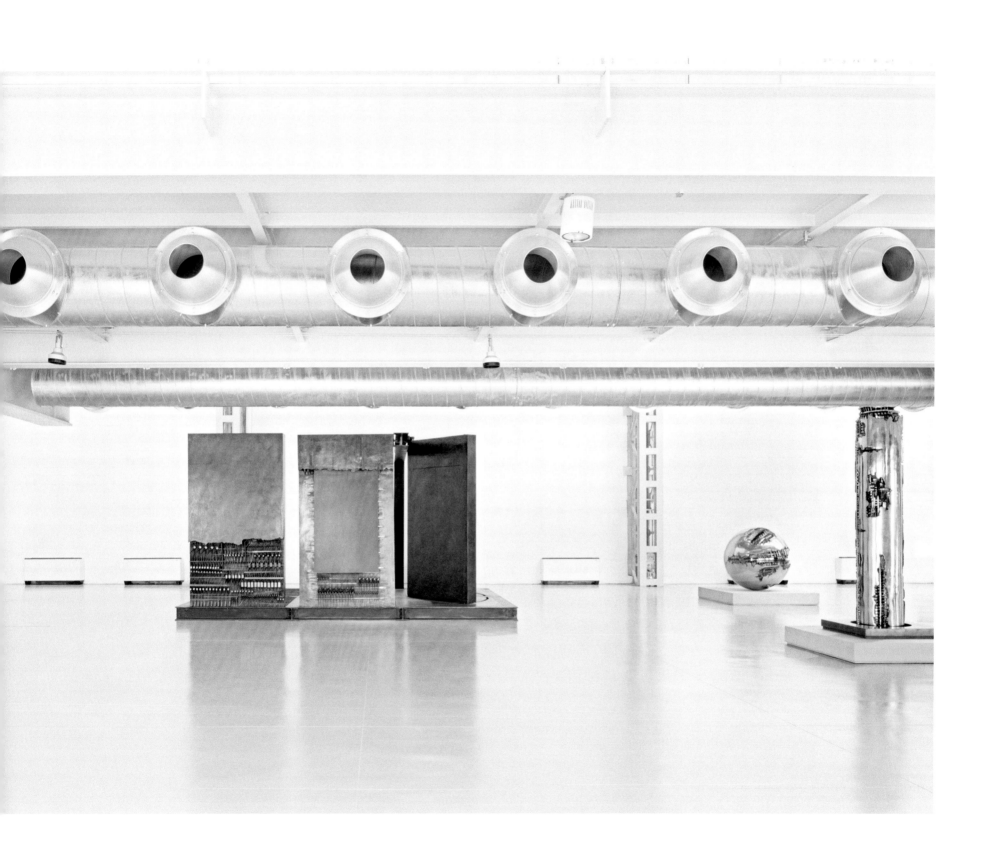

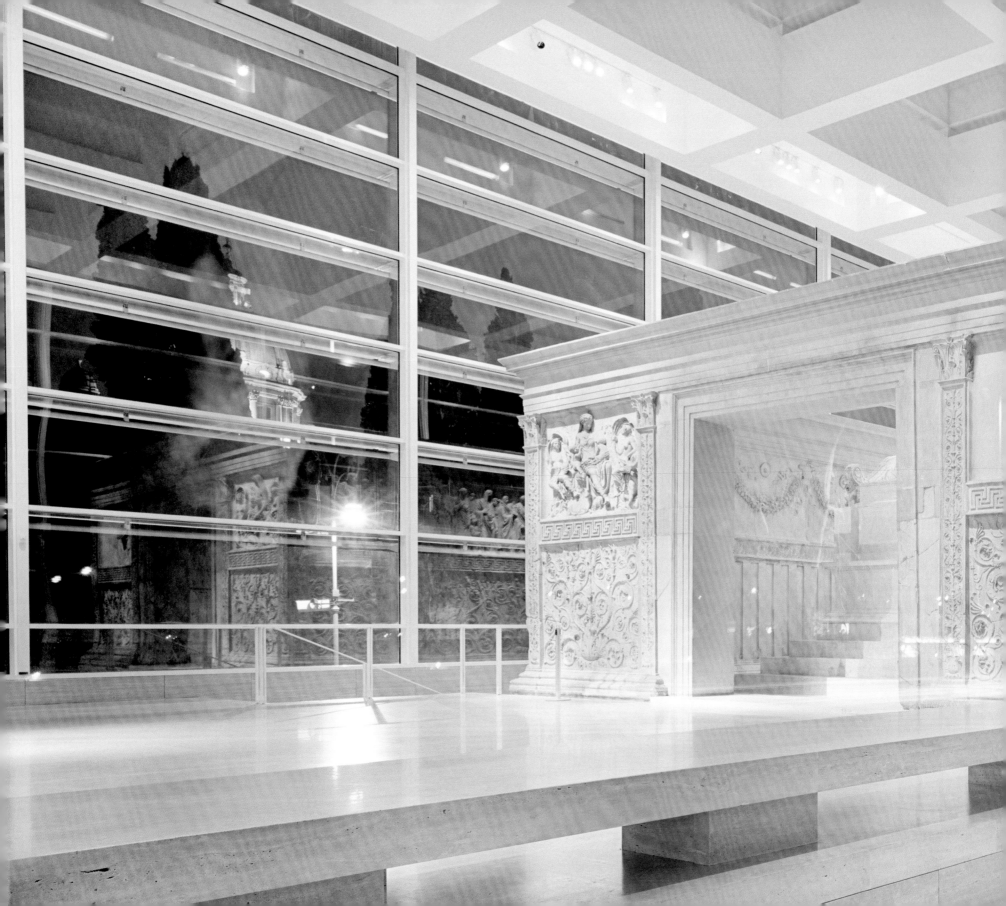

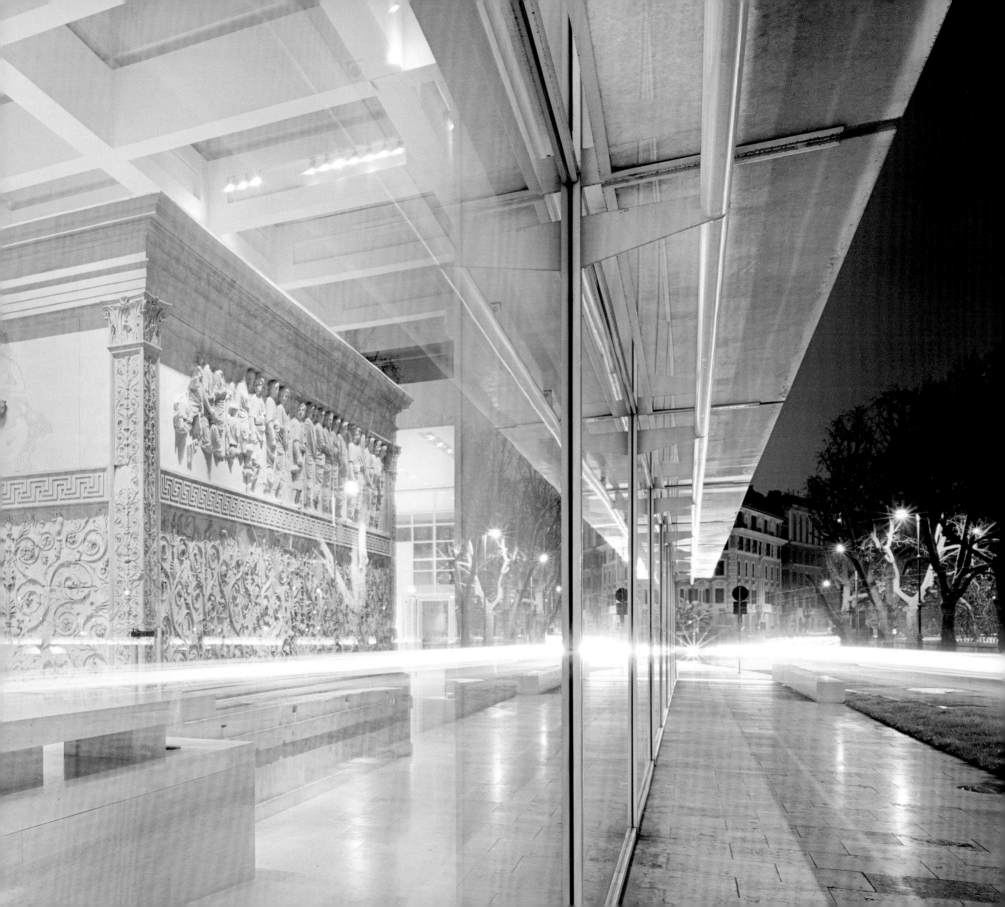

Pp. 84-85:

LA TECA
from Urban Landscapes
Roma, 2007

—

Pp. 86-87:

BOVALINO #1
from Solo in Italia
Bovalino, Reggio Calabria, 2007

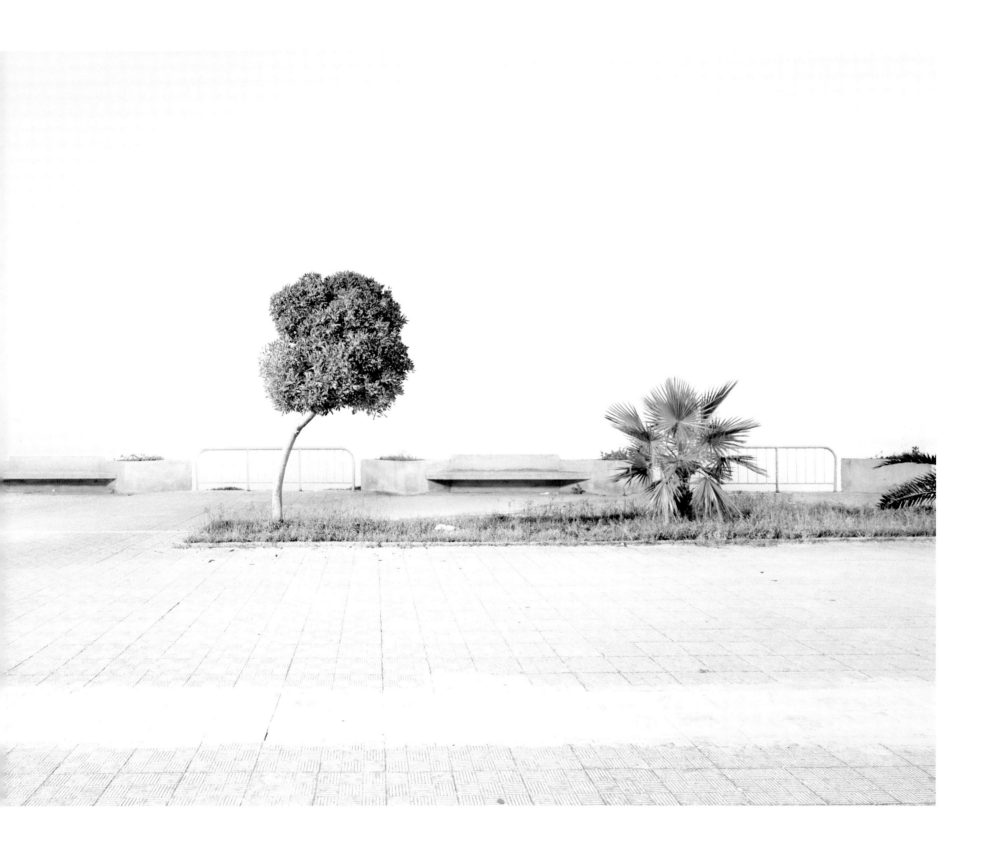

MILANO #16
from Urban Landscapes
Milano, 2010

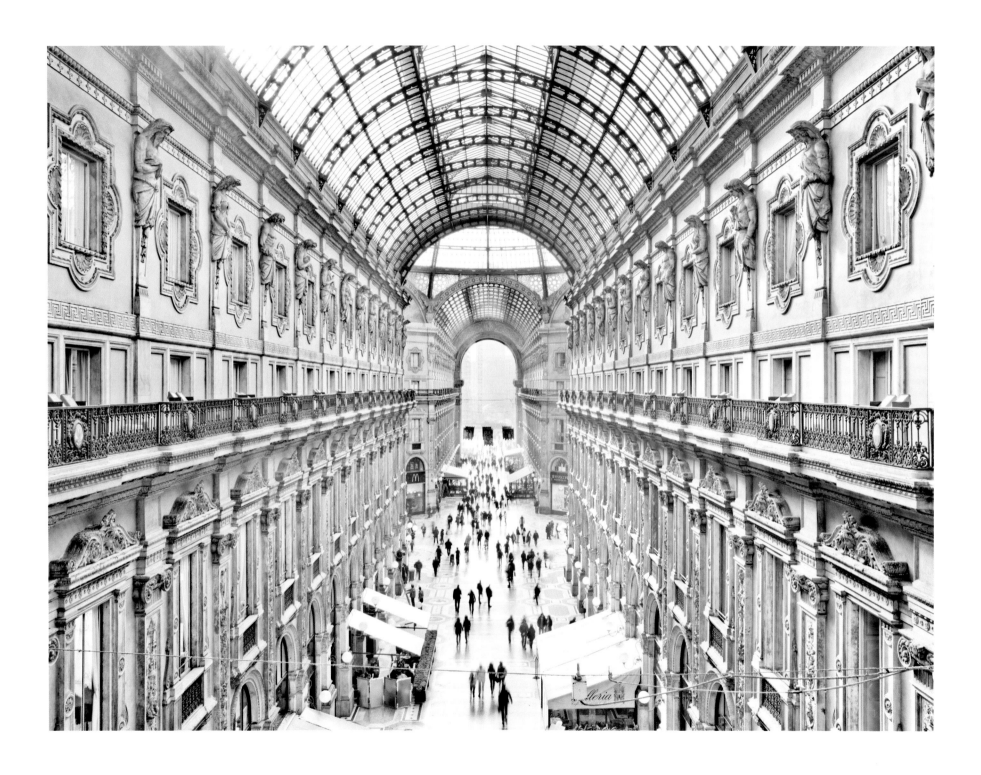

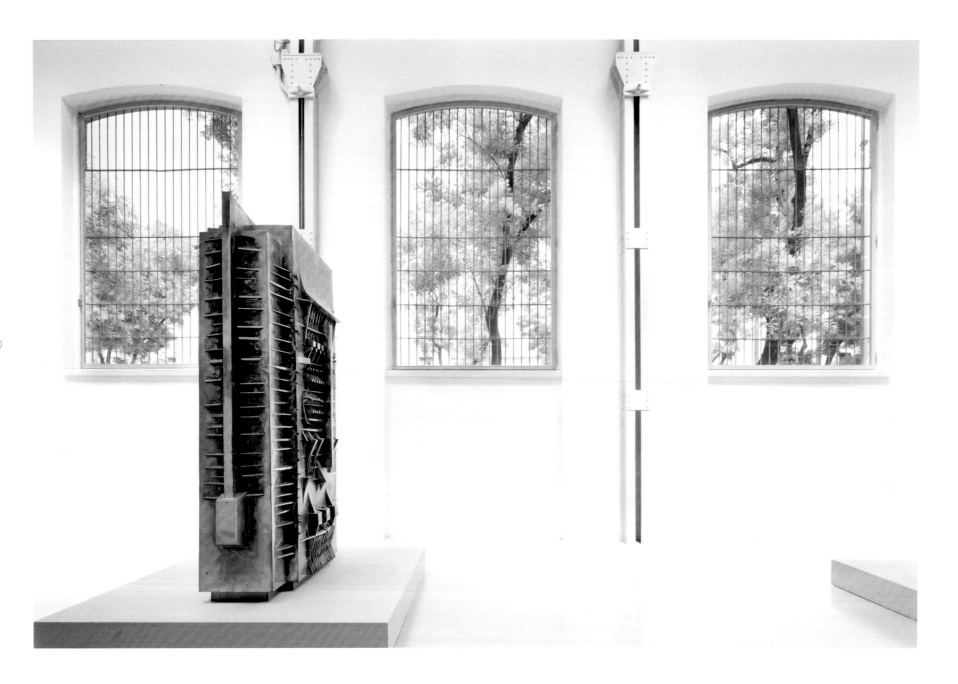

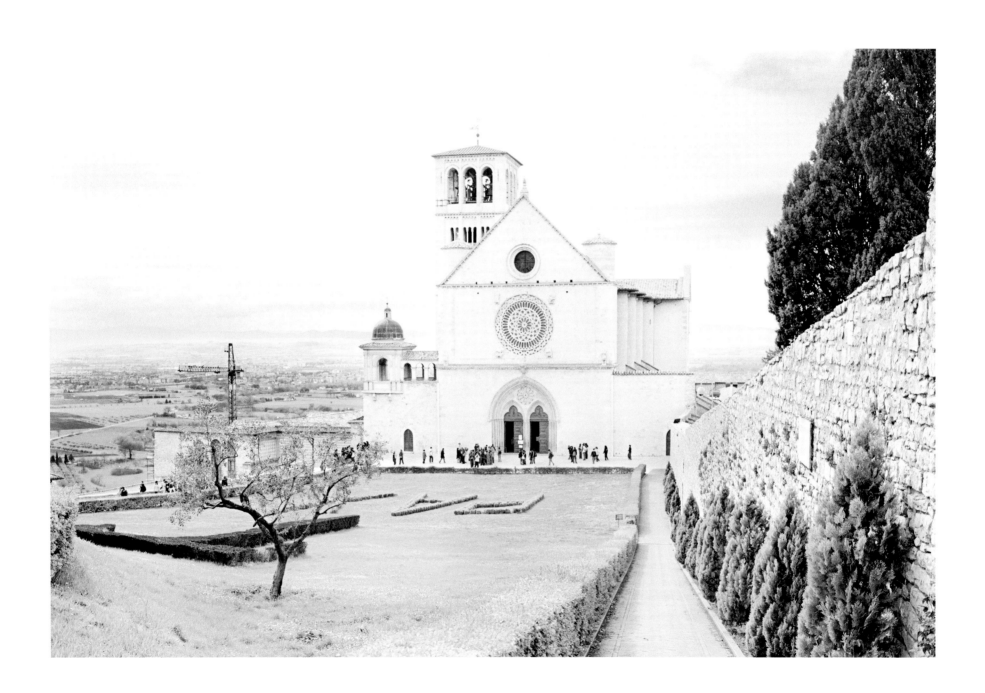

Pp. 90-91:

POMODORO #3
from The Arts
Milano, 2006

LA BASILICA
from Urban Landscapes
Assisi, 2005

—

P. 93:

THE SECRET PAPERS #2
from Urban Landscapes
Venezia, 2011

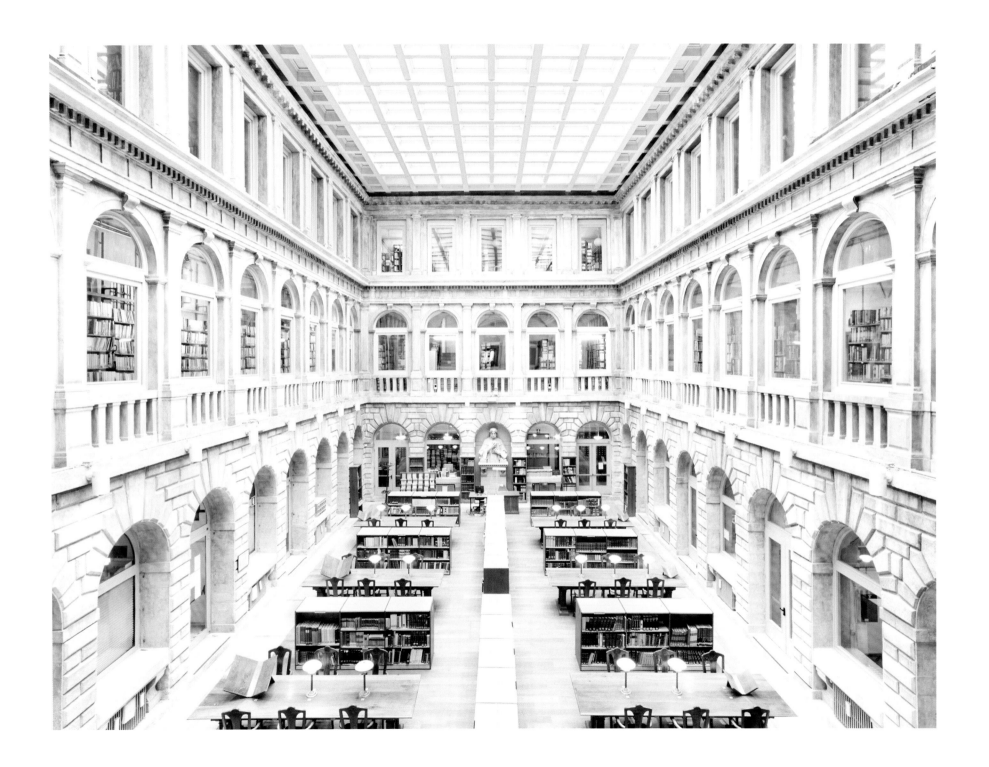

Pp. 94-95:

GARBATELLA
from Urban Landscapes
Roma, 2007

—

P. 97:

MILANO #28
from Urban Landscapes
Milano, 2010

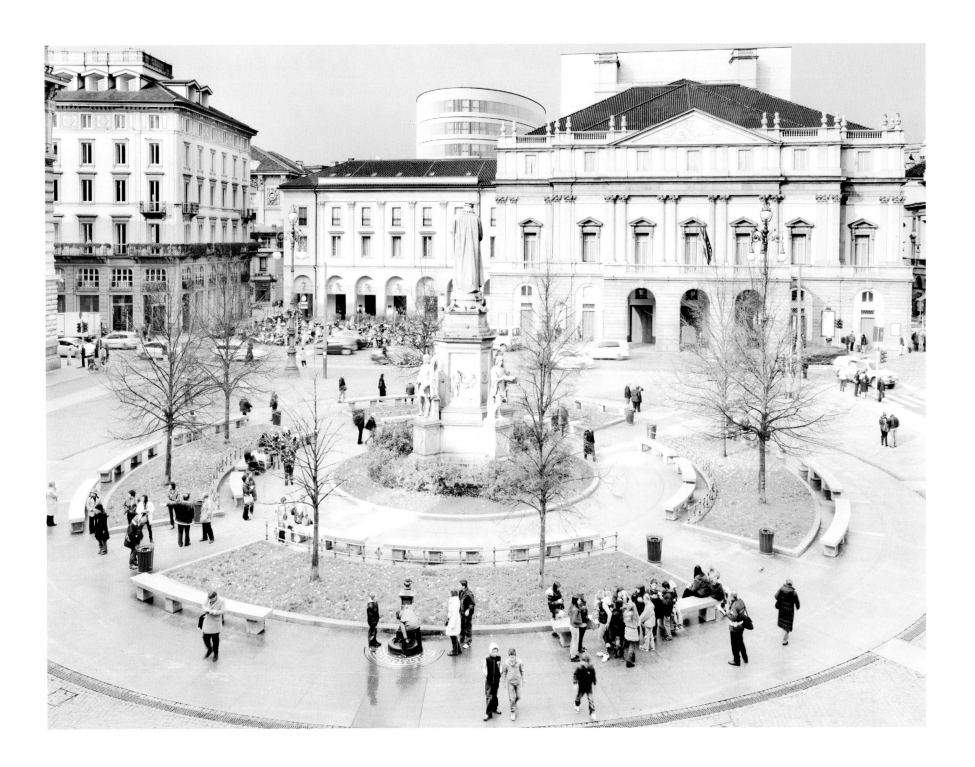

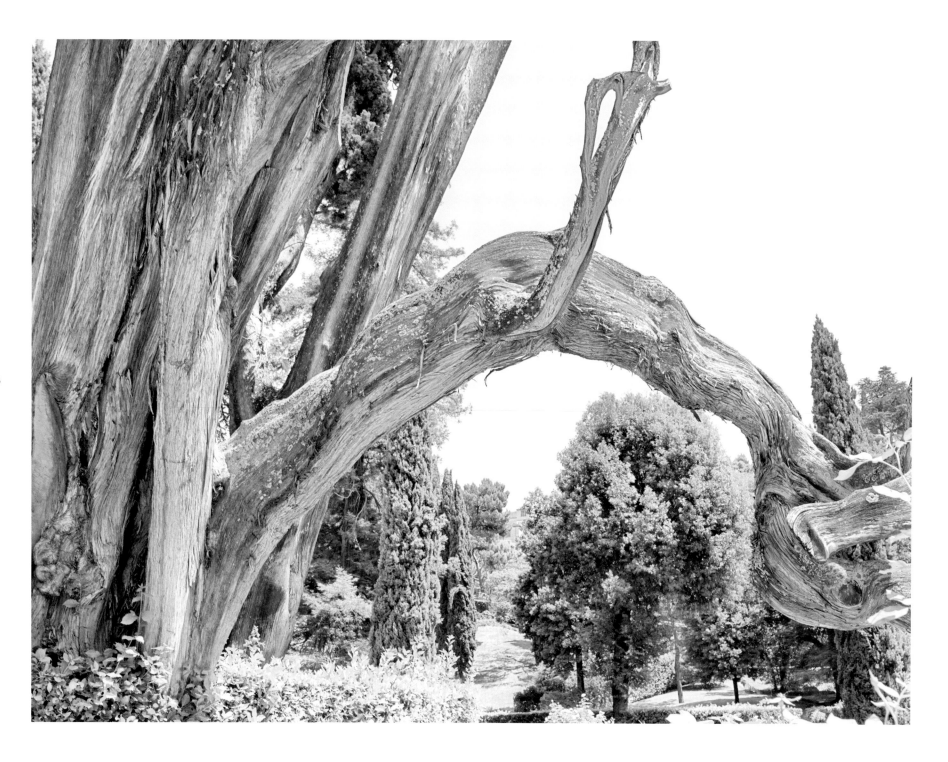

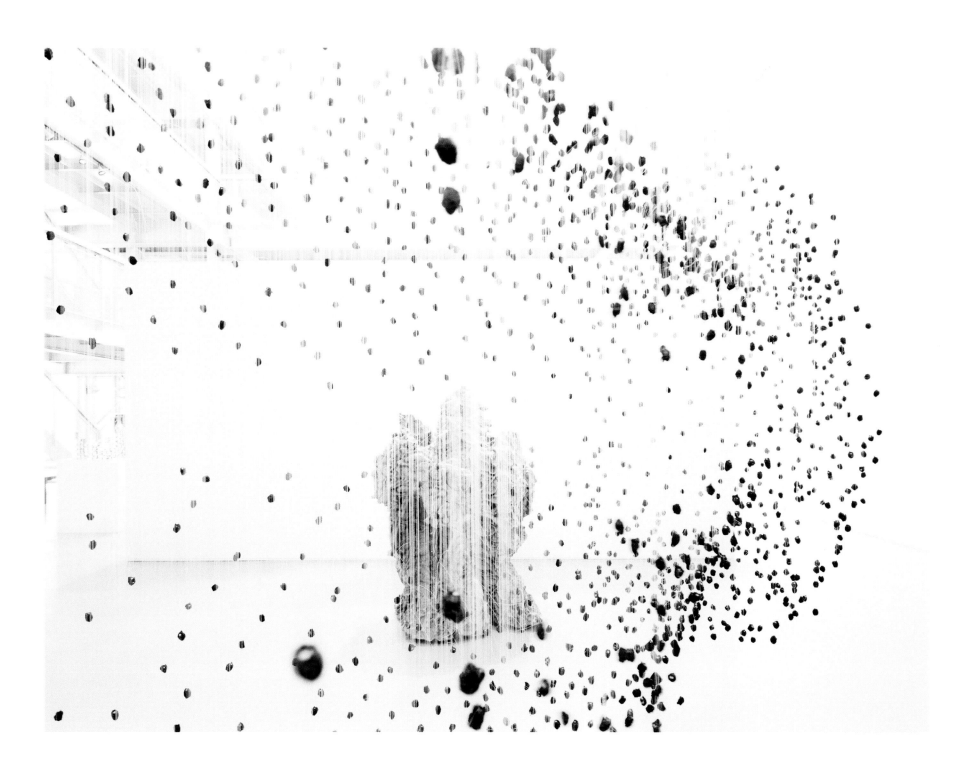

Pp. 98-99:

IL RAMO TORTO
from The Green Hour
Tivoli, 2010

LA NUVOLA
from The Arts
Milano, 2006

—

P. 101:

BOLOGNA #18
from Urban Landscapes
Bologna 2011

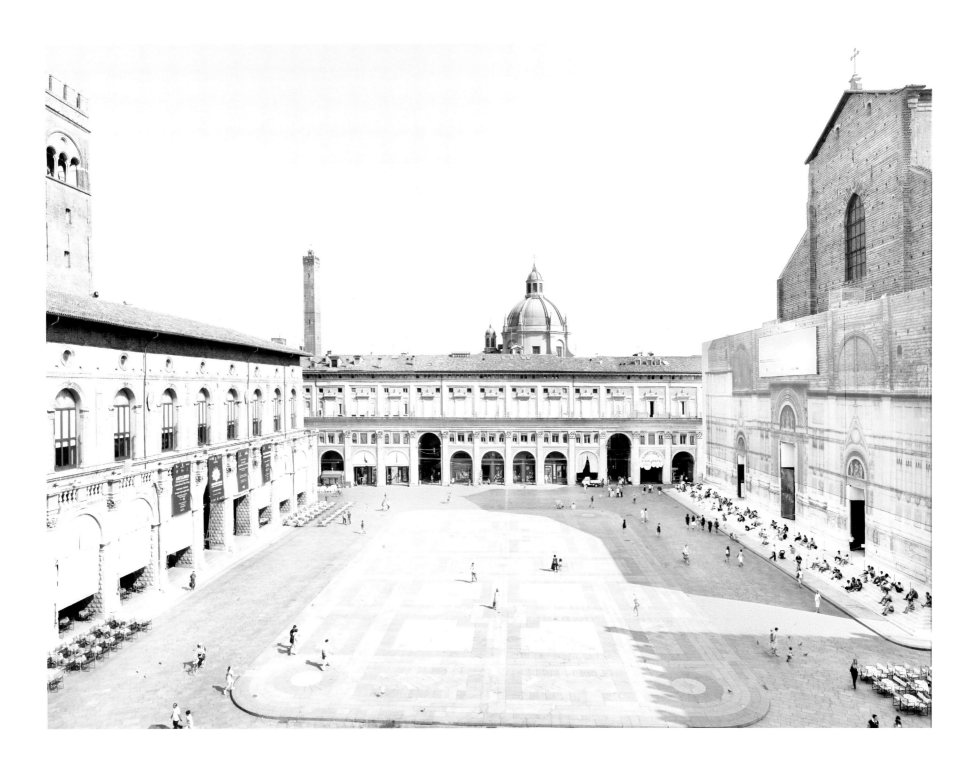

LA STATUA #18
from The Arts
Roma, 2005

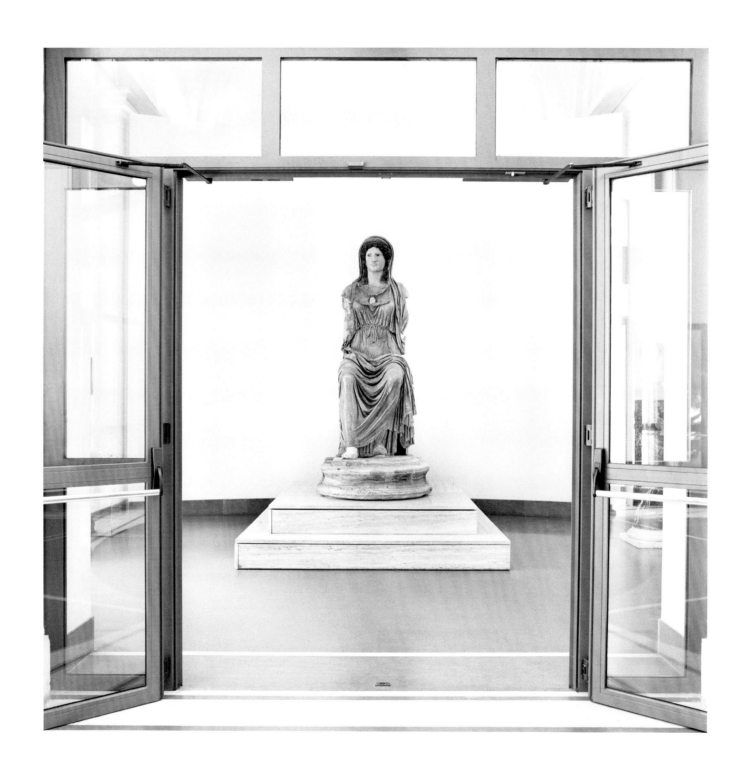

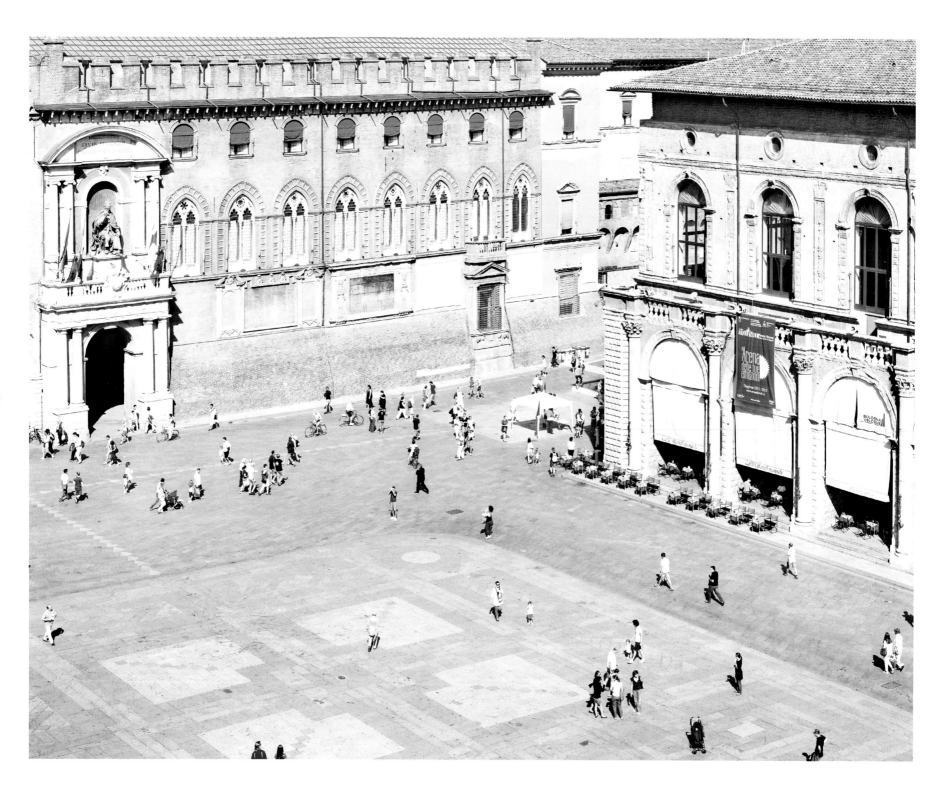

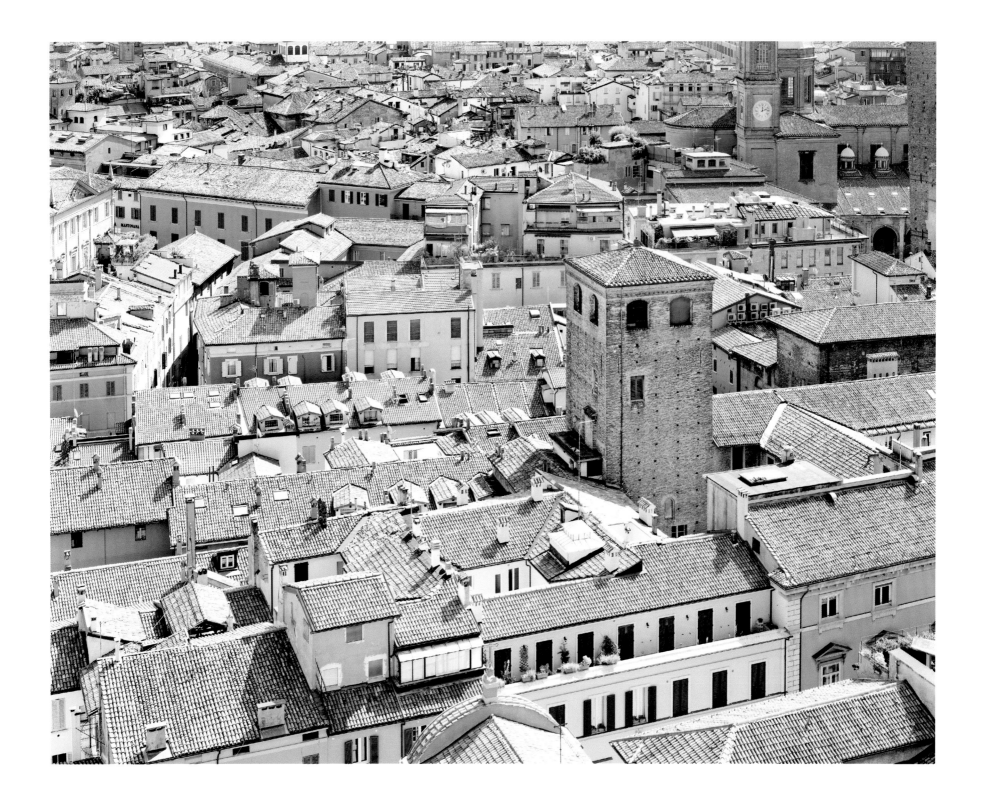

Pp. 104-105:

BOLOGNA #50
from Urban Landscapes
Bologna, 2011

BOLOGNA #12
from Urban Landscapes
Bologna, 2011

—

P. 107:

VENEZIA #2
from Urban Landscapes
Venezia, 2011

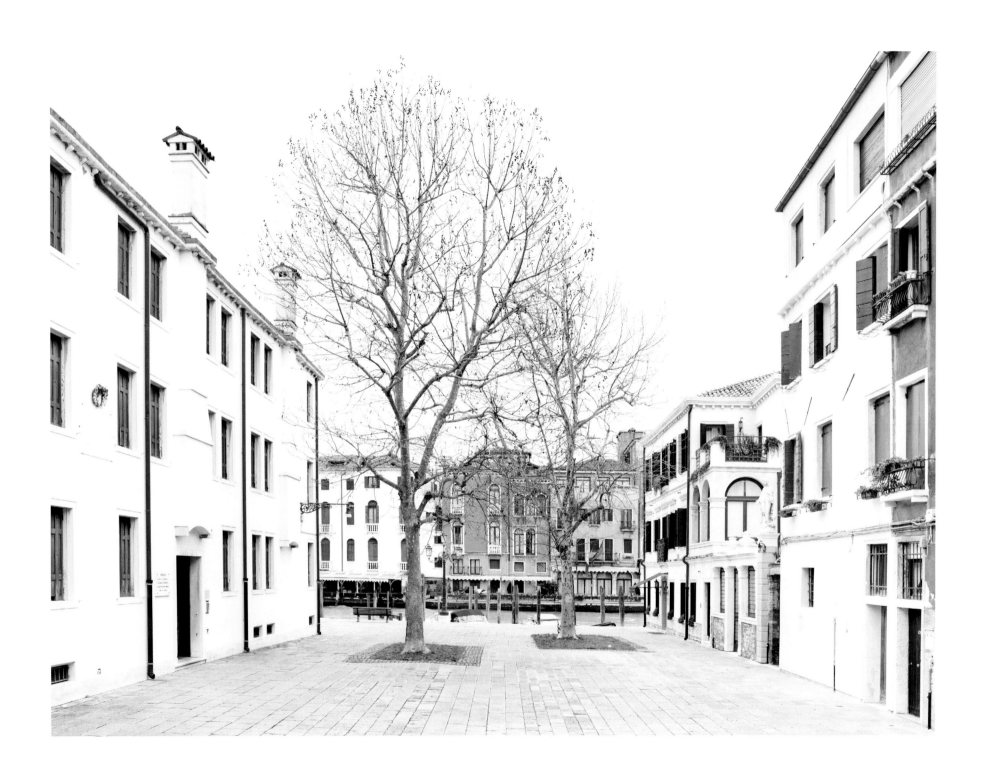

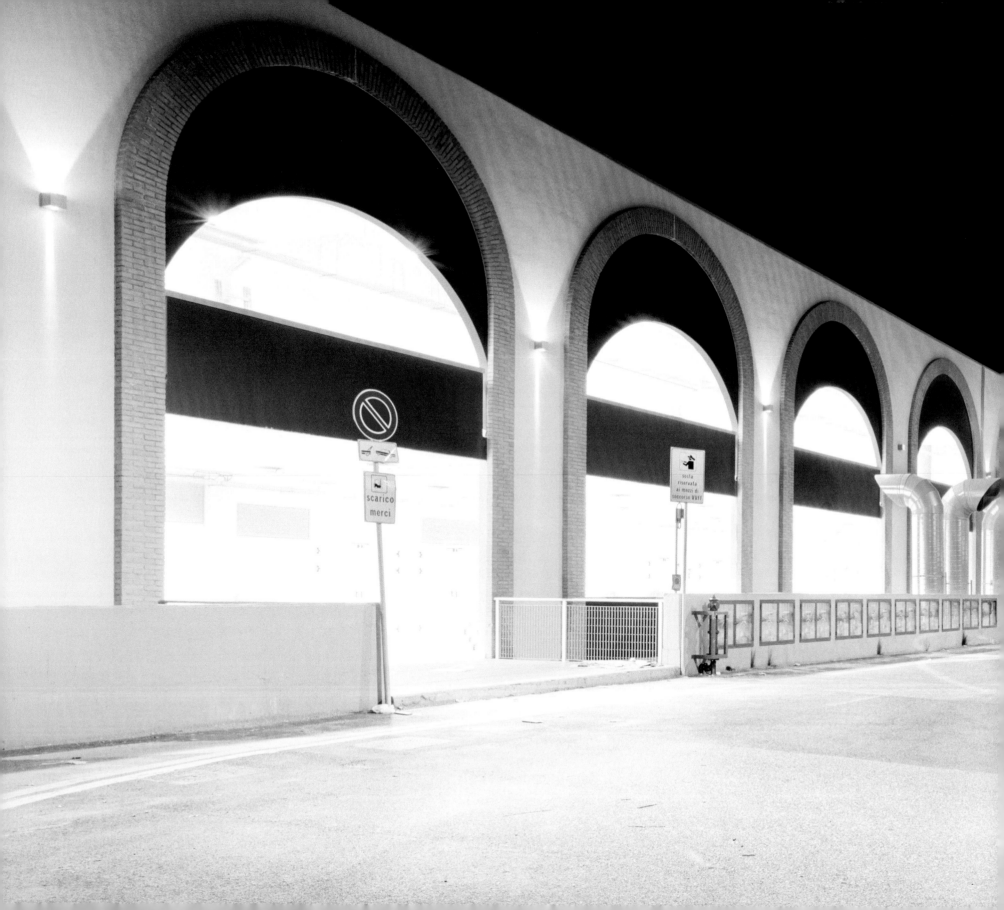

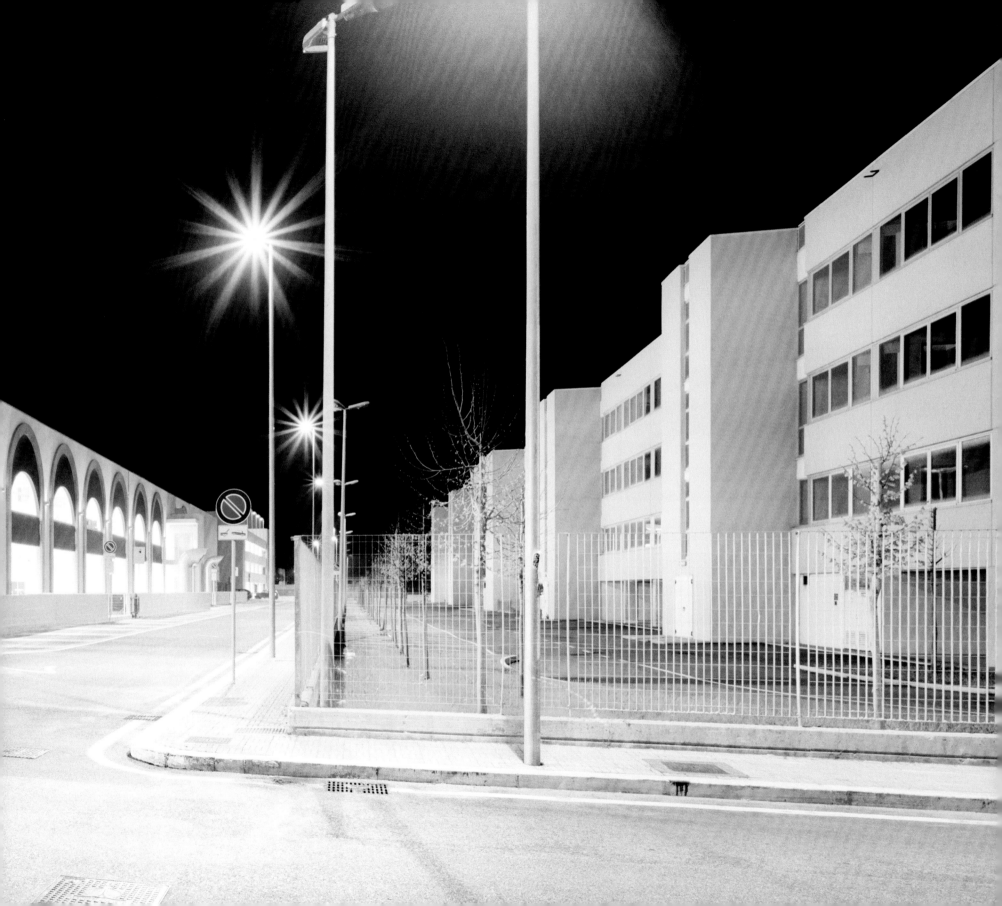

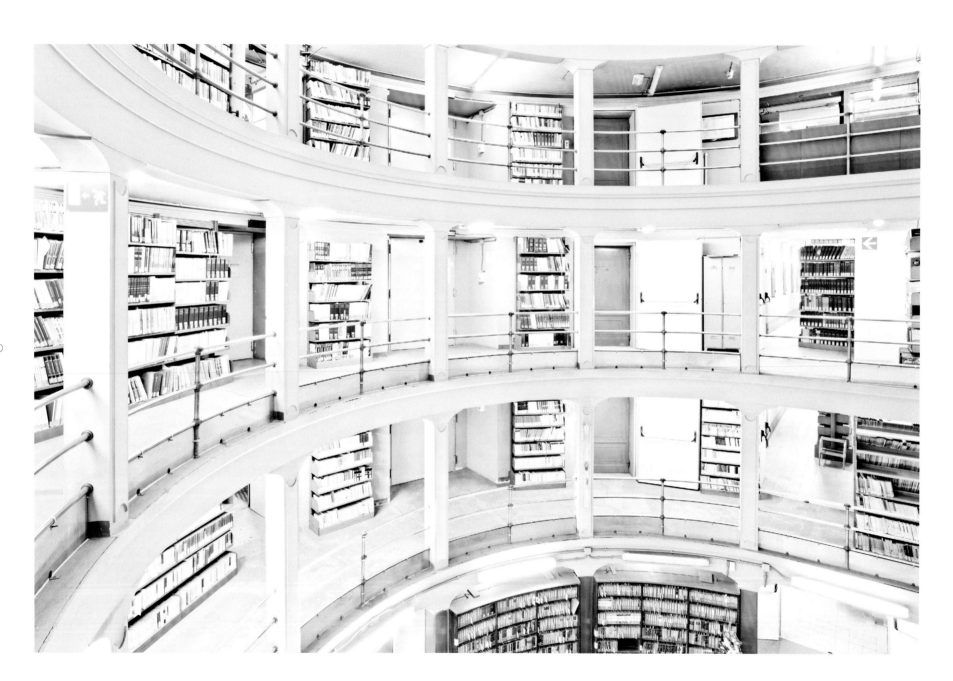

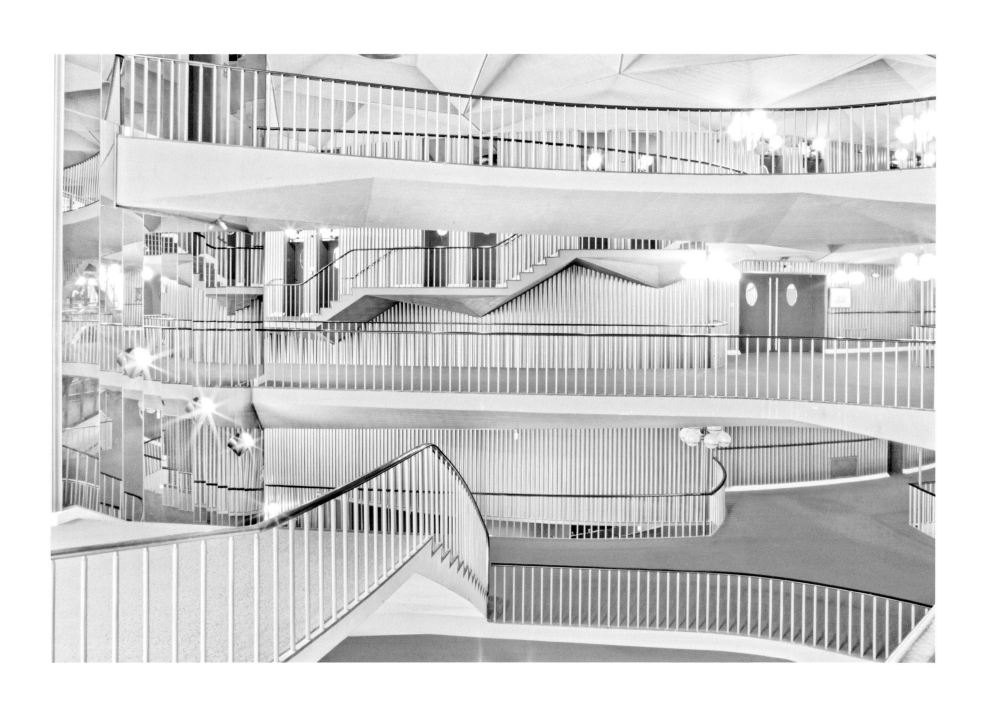

Pp. 108-109:

PARCO LEONARDO #2
from Urban Landscapes
Roma, 2007

—

Pp. 110-111:

THE SECRET PAPERS #3
from The Secret Papers
Firenze, 2010

I BALCONI ROSSI
from Urban Landscapes
Torino, 2010

—

P. 113:

IL SARCOFAGO
from Money
Roma, 2011

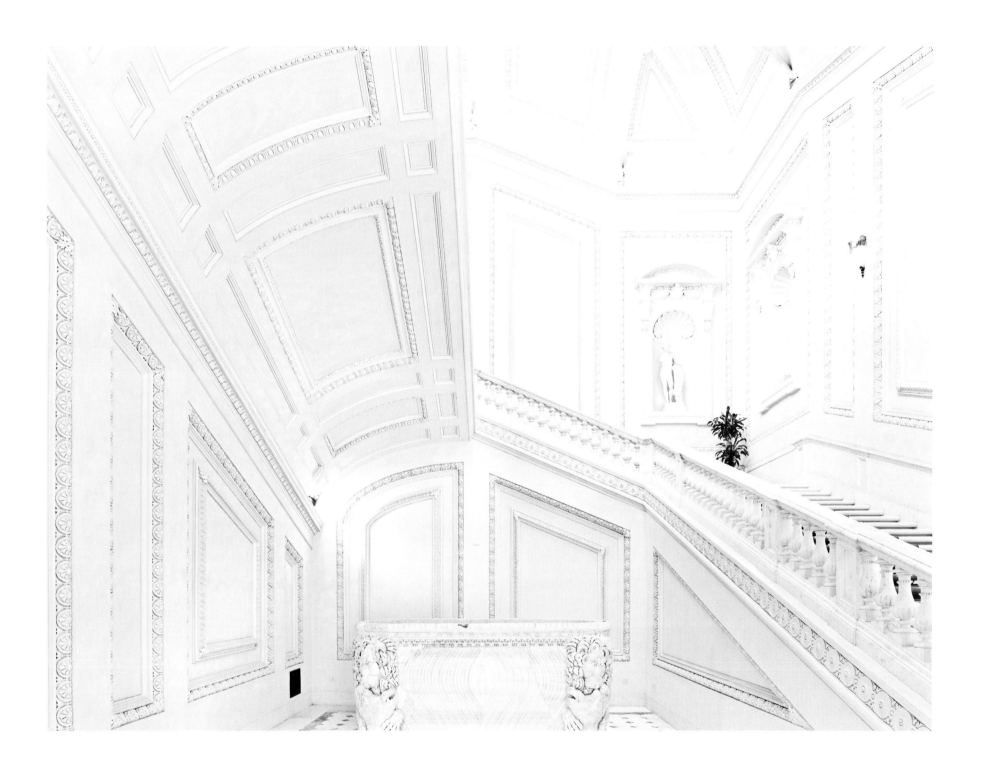

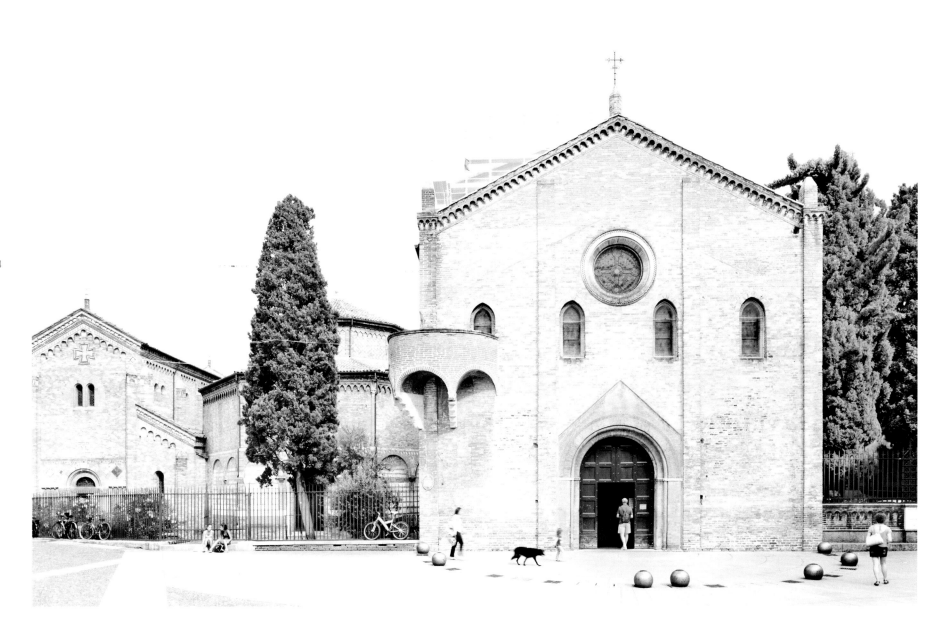

BOLOGNA #30
from Urban Landscapes
Bologna. 2011

IL MASSO
from Perpetual Landscapes
Campi Flegrei, Napoli, 2008

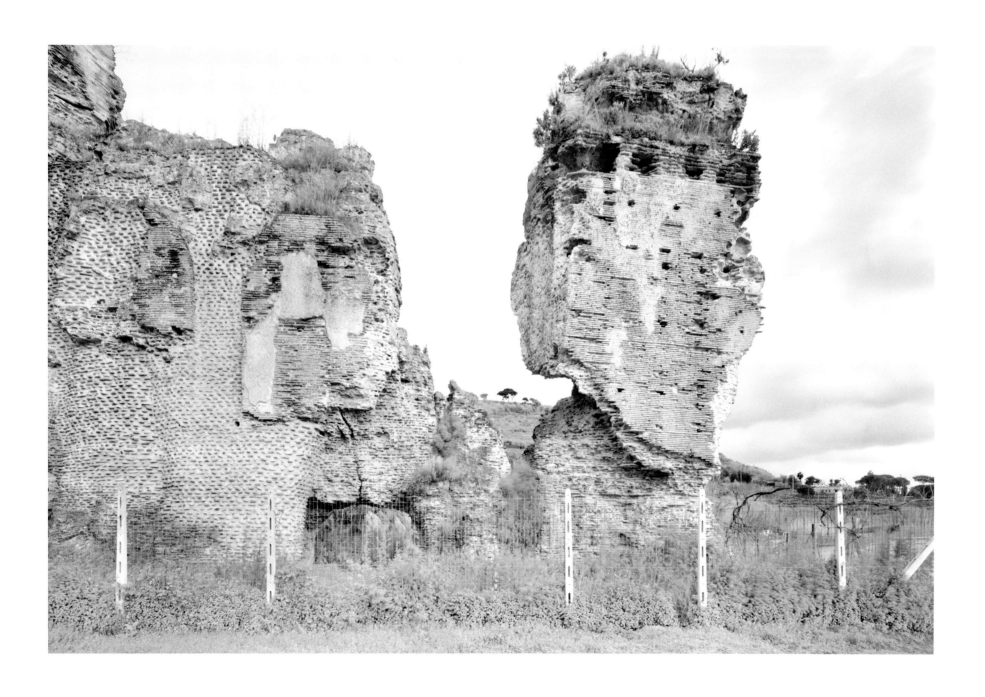

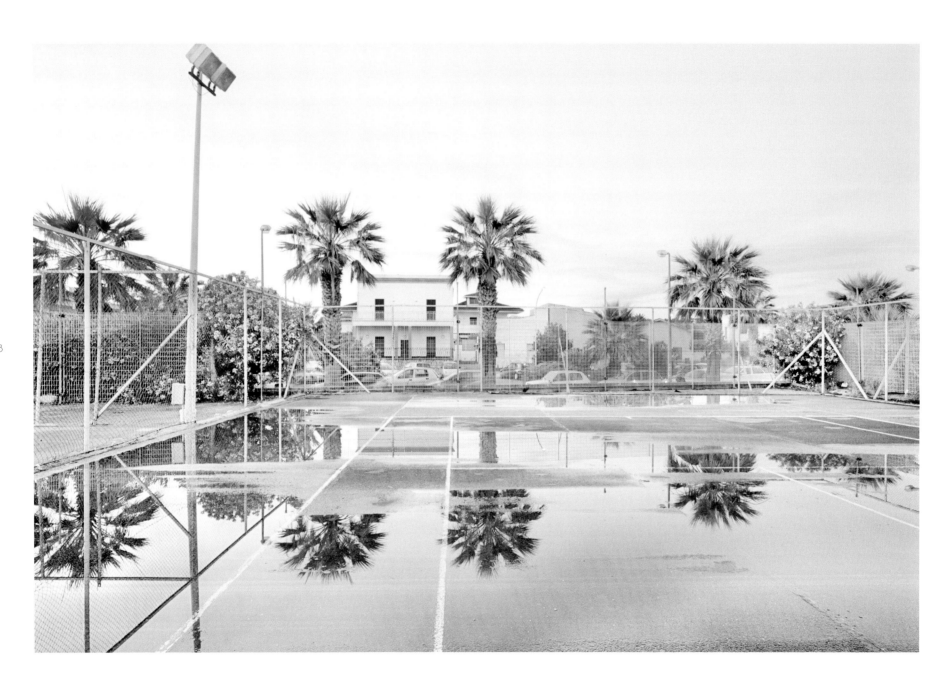

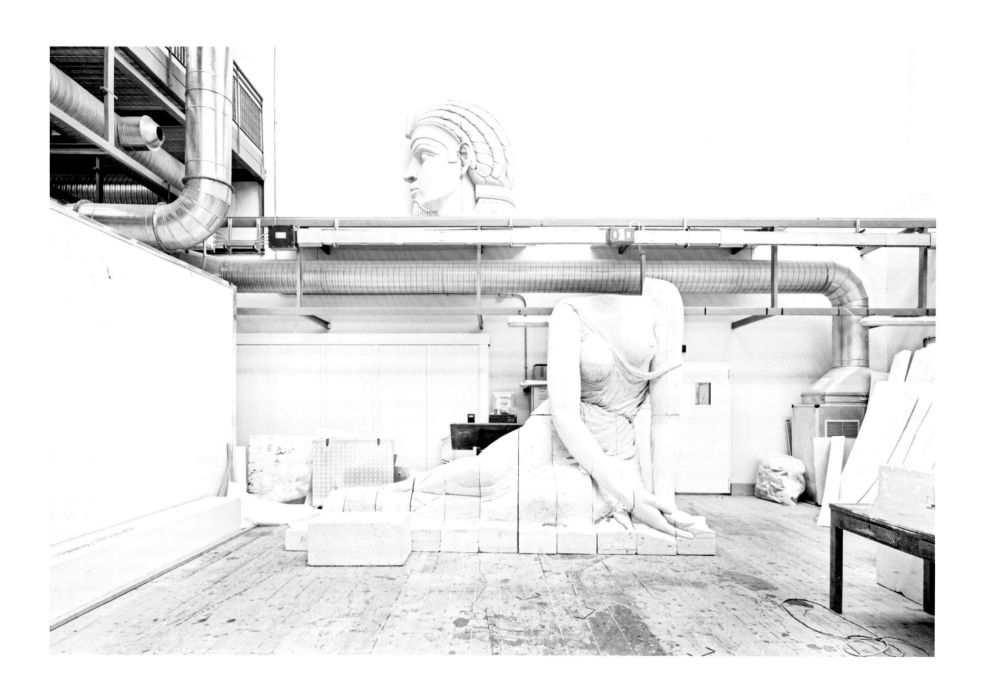

Pp. 118-119:

LE PALME
from Solo In Italia
San Leone, Agrigento, 2007

LA TESTA MOZZA
from The Arts
Milano, 2006

—

Pp. 120-121:

LA STATUA #2
from Paesaggio Prossimo
Milano, 2006

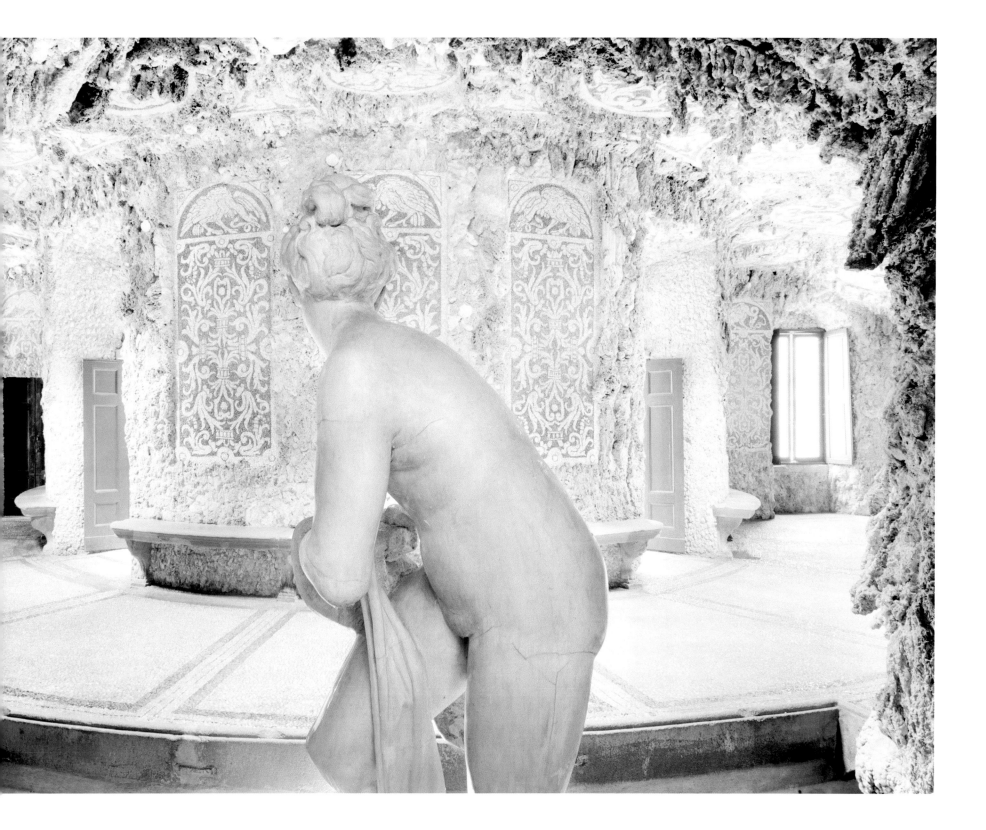

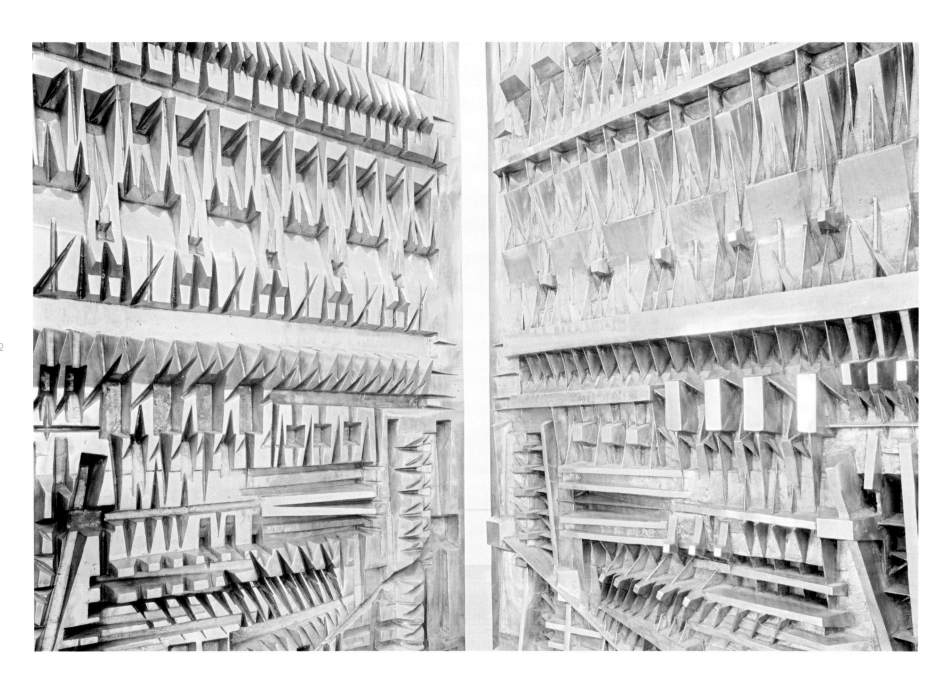

122

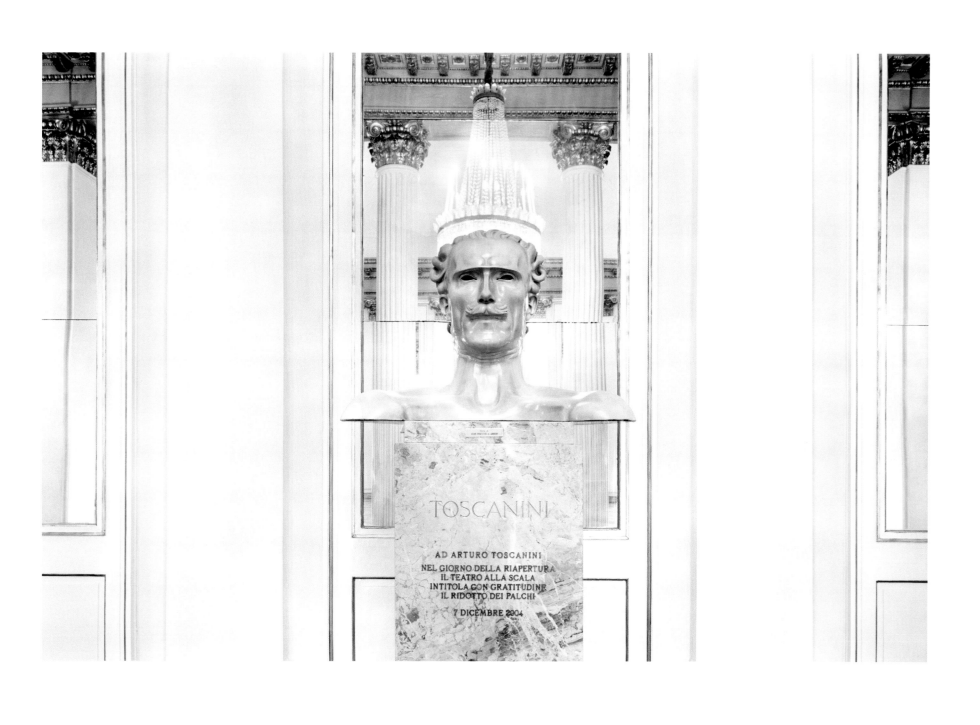

Pp. 122-123:

POMODORO #4
from The Arts
Milano, 2006

TOSCANINI
from The Arts
Milano, 2006

—

Pp. 124-125:

CASERTA #2
from The Green Hour
Caserta, 2010

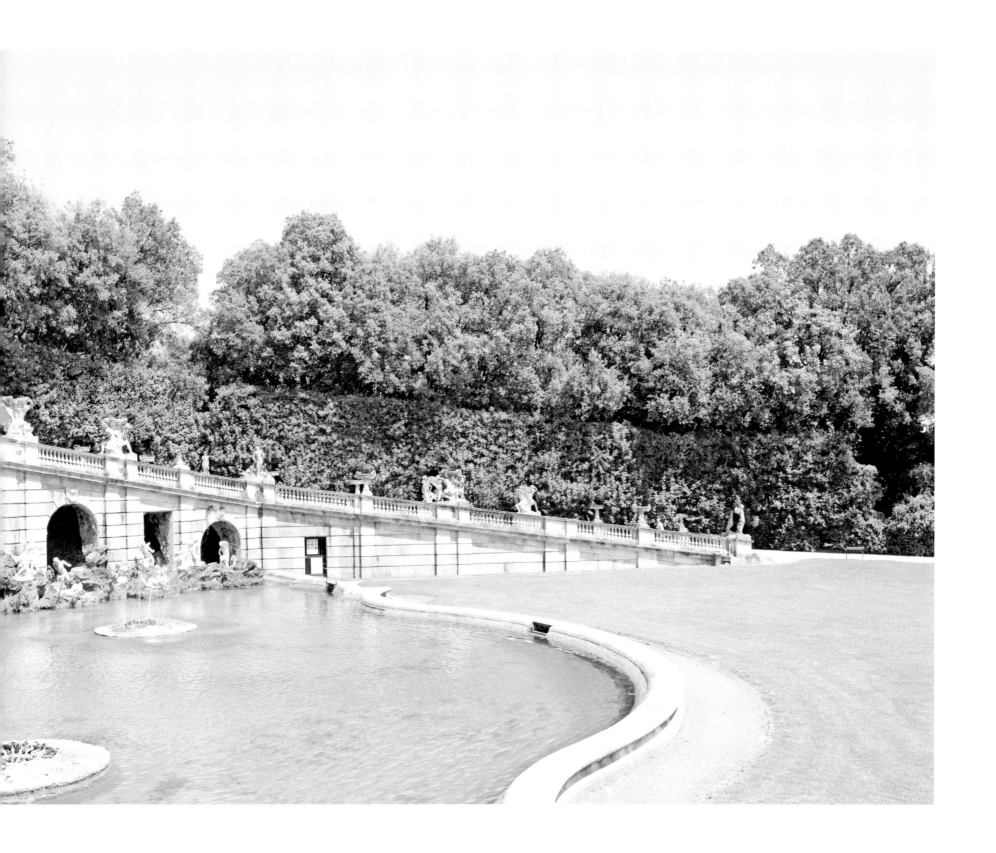

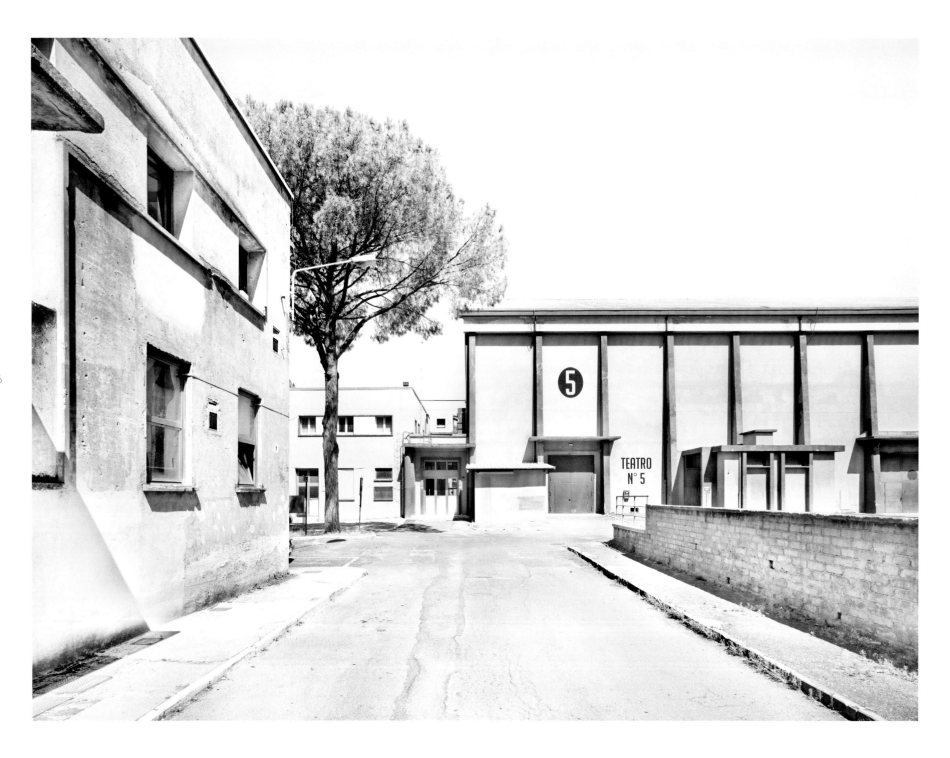

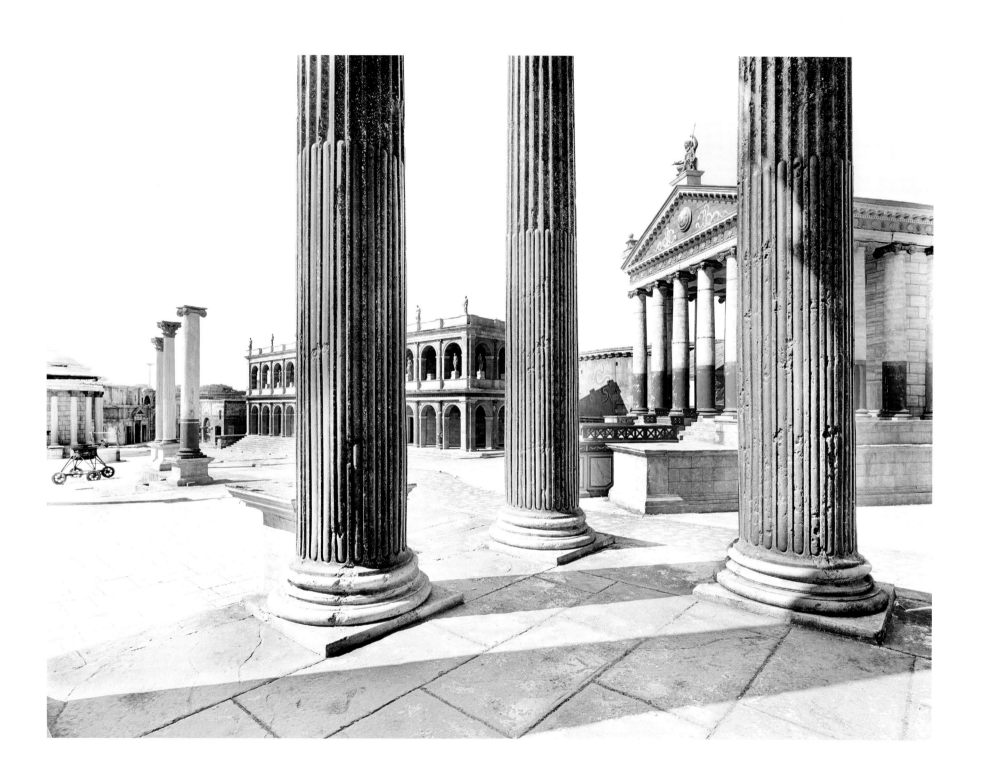

Pp. 126-127:

CINECITTÀ #1
Roma, 2009

CINECITTÀ #2
Roma, 2009

—

Pp. 128-129:

ROMA #4
from Urban Landscapes
Roma, 2007

—

P. 130:

L'ORCHESTRA
from Urban Landscapes
Roma, 2006

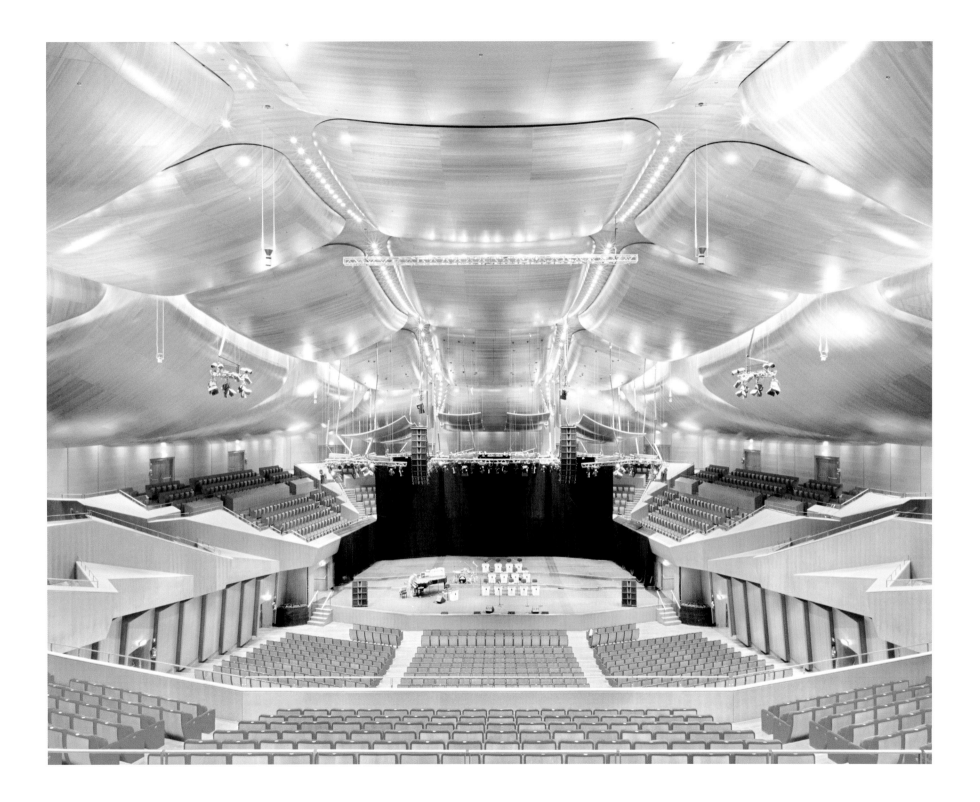

IL VOLTO
from The Green Hour
Firenze, 2010

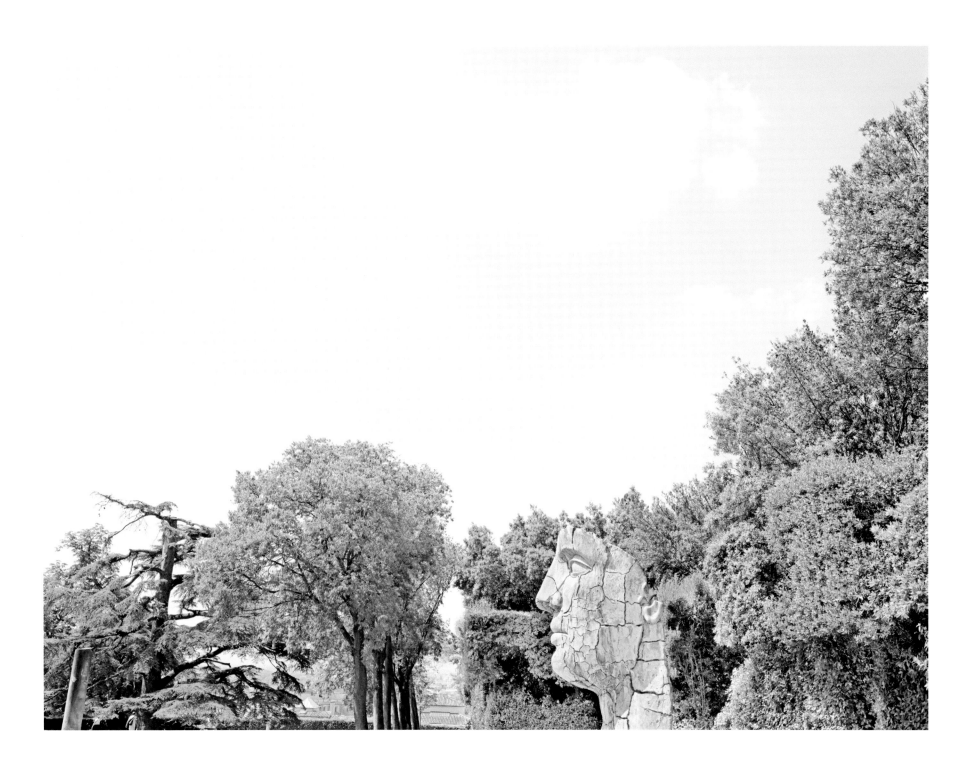

NAPOLI #2
from Urban Landscapes
Napoli, 2008

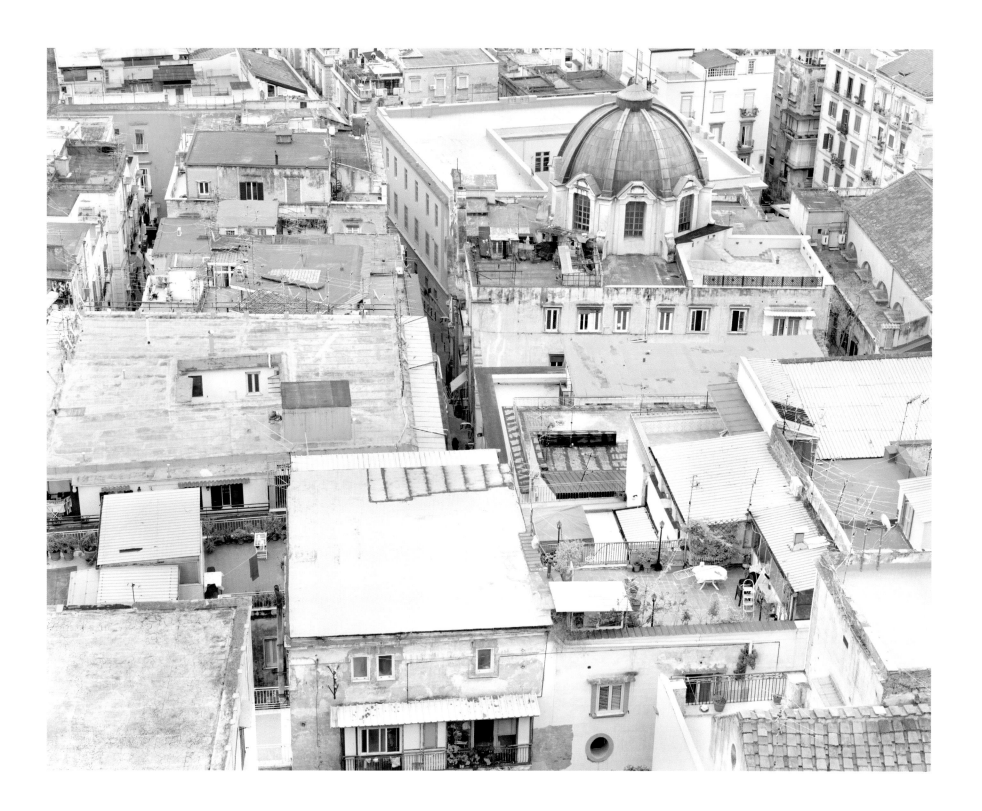

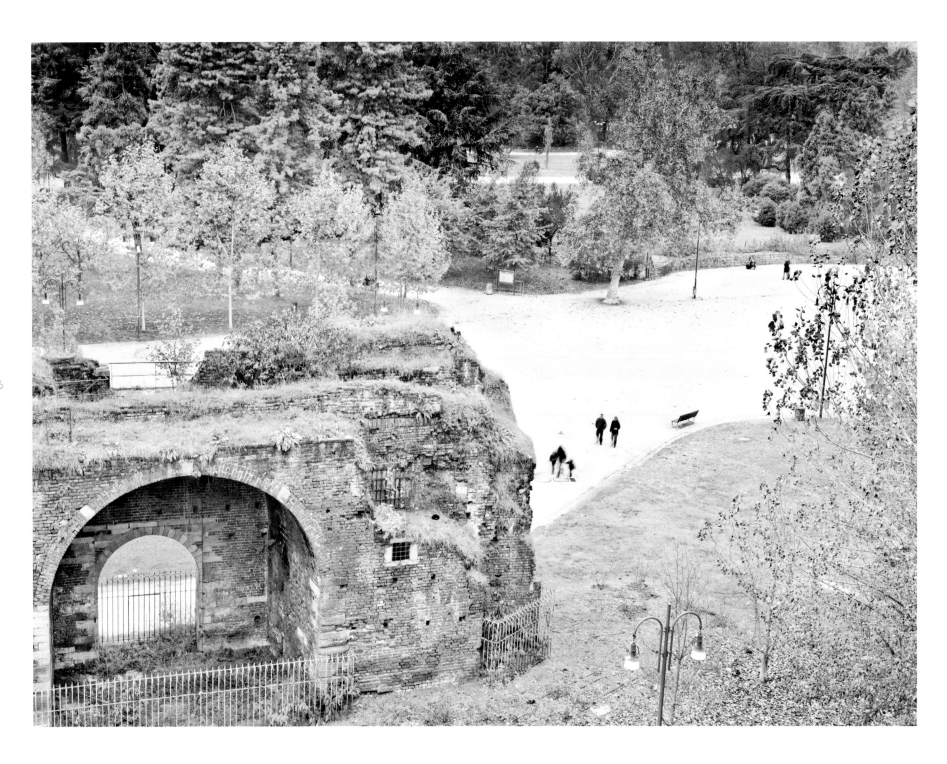

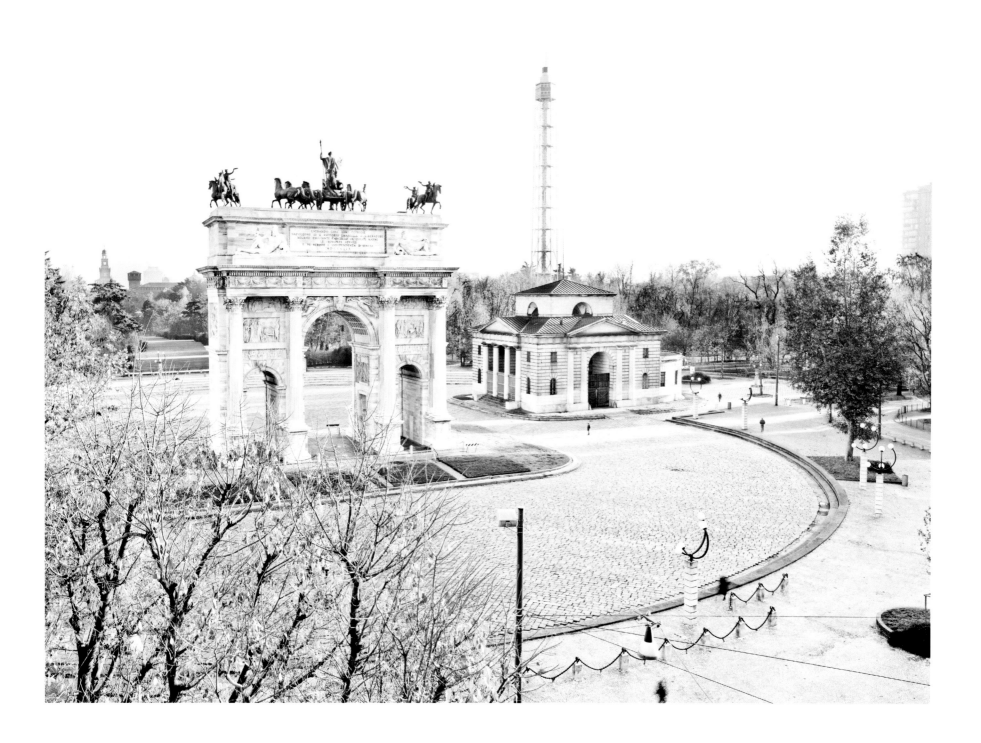

Pp. 136-137:

MILANO #22
from Urban Landscapes
Milano, 2010

MILANO #5
from Urban Landscapes
Milano, 2010

—

P. 138:

VILLA WIDMANN #2
from The Quiet Path
Riviera del Brenta, Venezia, 2009

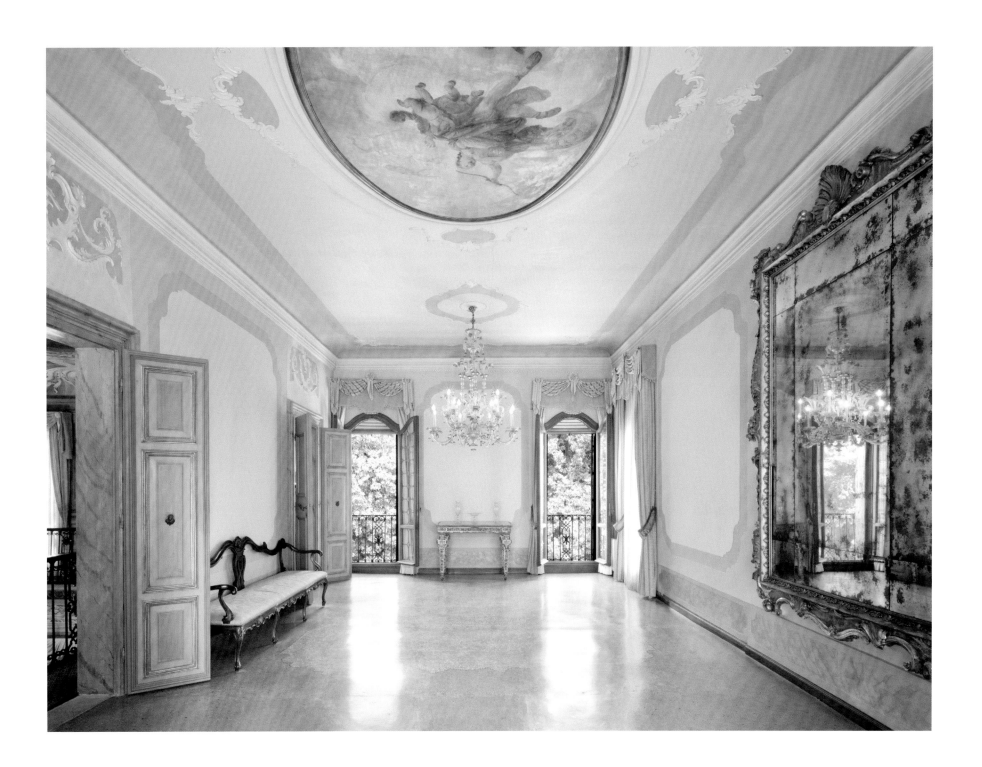

MILANO #25
from Urban Landscapes
Milano, 2010

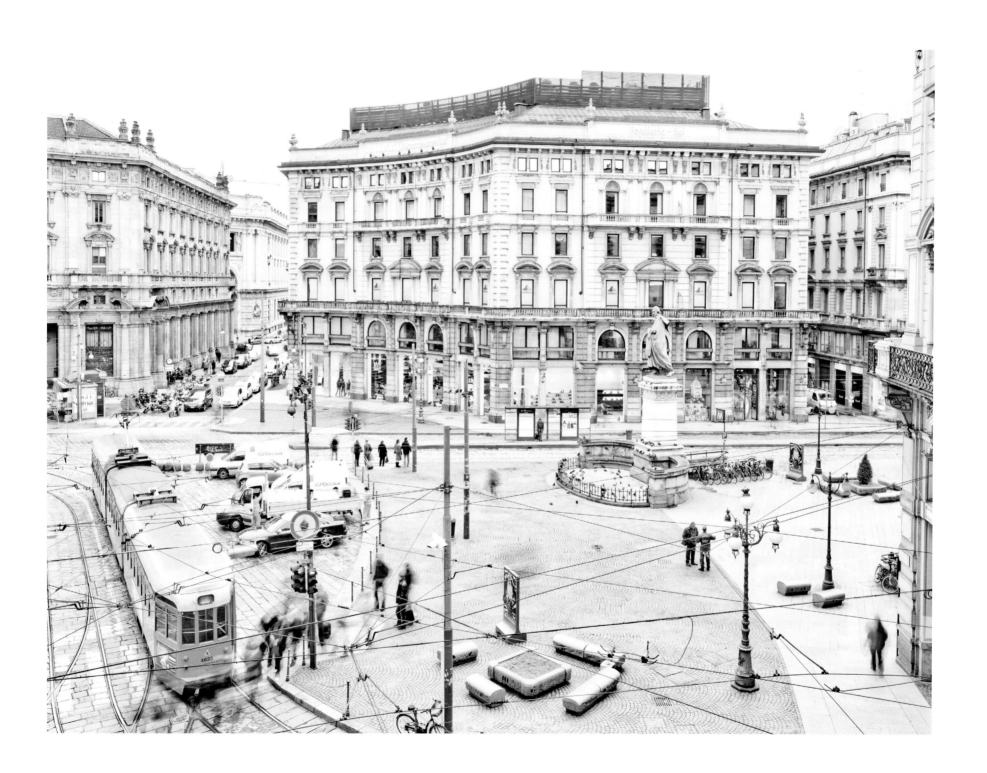

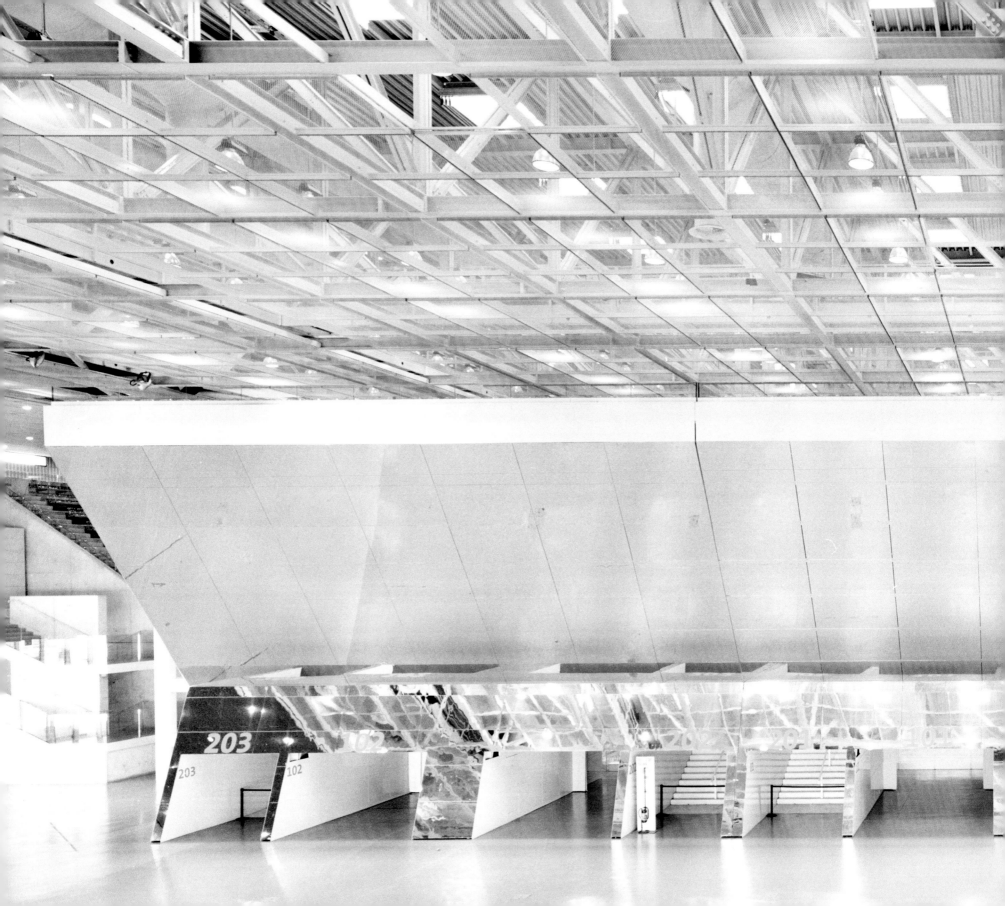

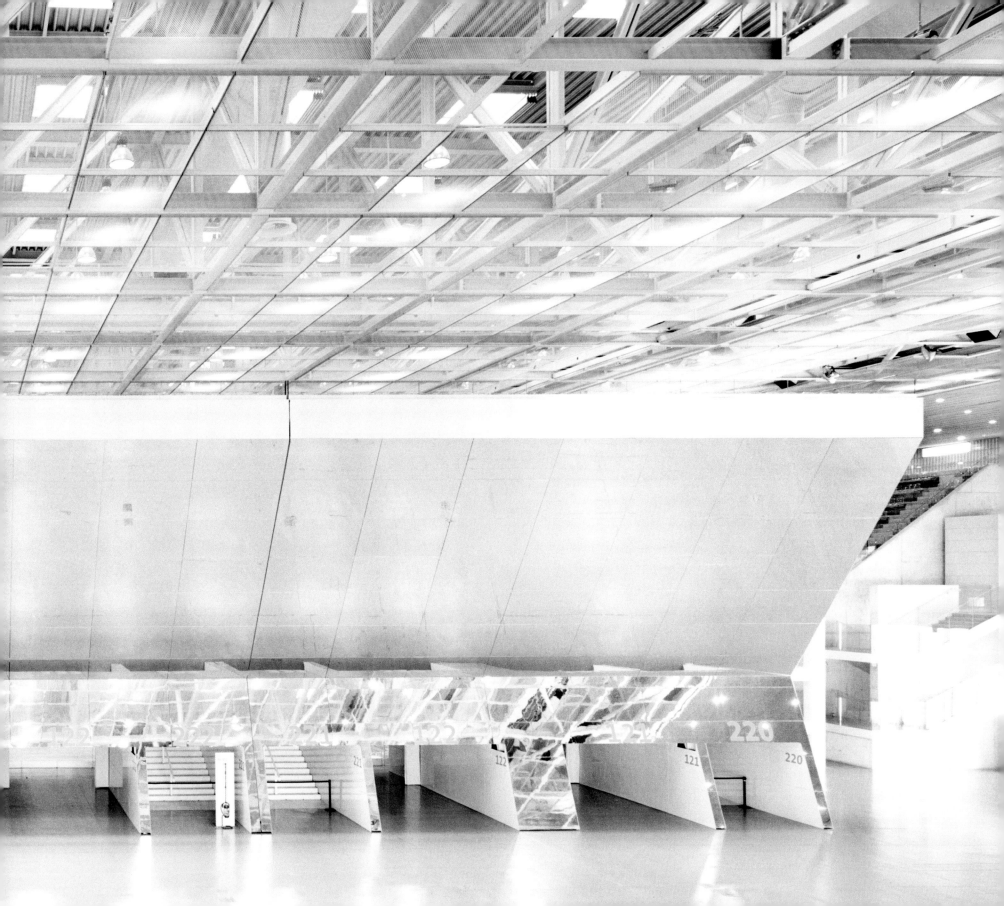

Pp. 142-143:

INGRESSI
from Urban Landscapes
Torino, 2007

—

P. 145:

VILLA PALLAVICINI #2
from The Green Hour
Pegli, Genova, 2008

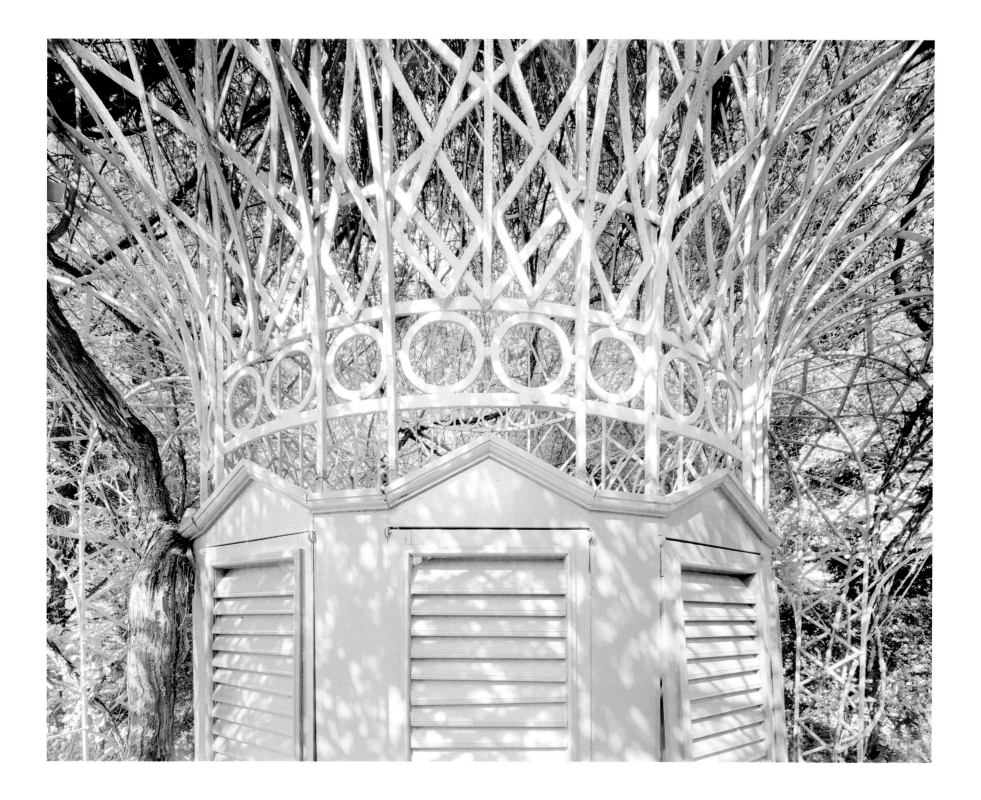

LA STATUA D'ORO
from Perpetual Landscapes
Siracusa, 2007

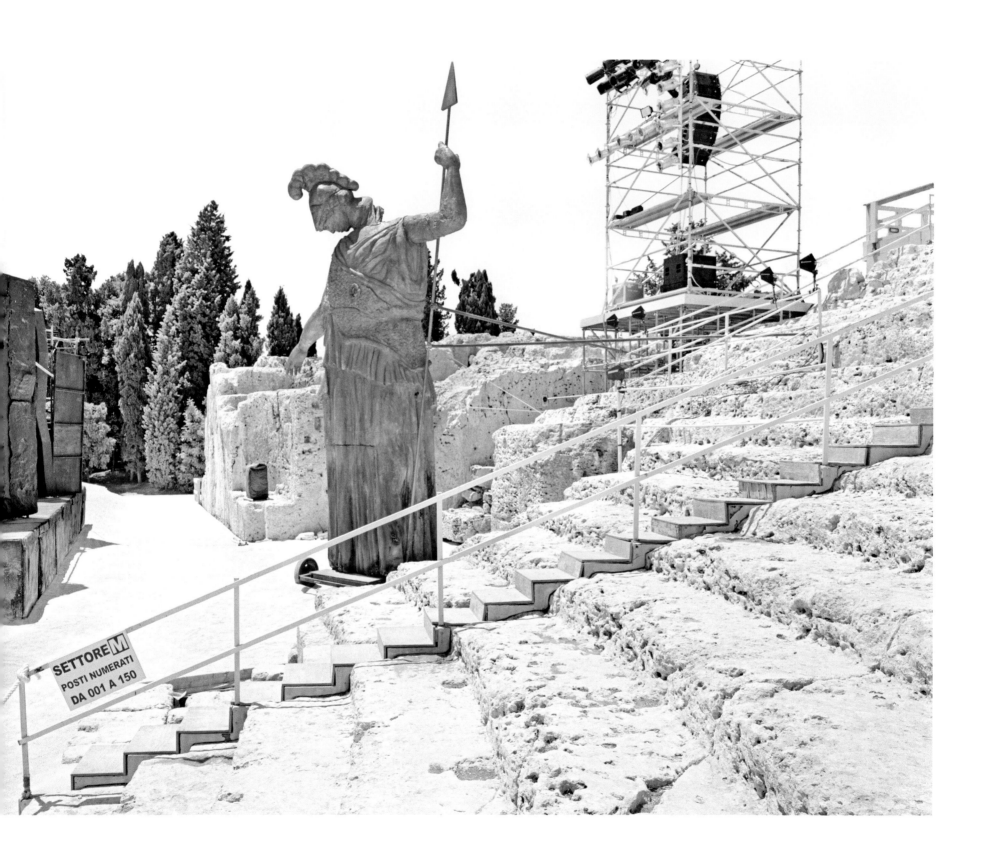

SETTORE M
POSTI NUMERATI
DA 001 A 150

MASSIMO SIRAGUSA - Nato a Catania nel 1958, **Massimo Siragusa** vive a Roma, dove insegna presso l'Istituto Europeo di Design. Le sue fotografie sono apparse sulle migliori riviste internazionali e ha firmato numerose campagne pubblicitarie per aziende come Lavazza, ENI, Provincia di Milano, Comune di Roma, My Chef, IGP, Auditorium di Roma, Autostrada Pedemontana, a2a, Bosch, Boscolo Hotels, Unipol Banca. È rappresentato dalla galleria Forma di Milano e dalla Polka Galerie di Parigi. Ha ricevuto numerosi premi, tra cui 4 volte il World Press Photo (nel 1996, nel 1998, nel 2007 e nel 2008 rispettivamente nelle categorie Daily Life, due volte Arts and Entertainment, Contemporary Issues), il premio Fuji Film Euro Press Photo (1999) e il Grin (2006). Ha partecipato a molte mostre, personali e collettive tra cui *Giri di Walzer* (1998 - Galleria Leica, Milano), *Bisogno di un miracolo* (1999, Alberobello), *Il cerchio magico* (2001, Galleria del Credito Valtellinese, Firenze, Museo di Roma in Trastevere, Roma), *Parola Visioni* (2006, Complesso Culturale Le Ciminiere, Catania), *Le Stagioni del Parco* (2007, Auditorium Parco della Musica, Roma), *Tempo libero* (2007, VI edizione FotoGrafia Festival Internazionale, Roma), *Solo in Italia* (2008, VII Edizione FotoGrafia Festival Internazionale, Roma), *Twentynine Seconds* (2009, Reportage Atri Festival, Atri), *Leisure Time* (2009, Polka Galerie, Parigi), *Luoghi dell'Infinito* (2009, Fondazione Forma, Milano), *Biblioteche* (2011, Auditorium Parco della Musica, Roma), *Paris Impérial* (2011, Polka Galerie, Parigi).Tra i suoi libri ricordiamo *Il Vaticano* (Milano, federico Motta, 1999), *Il cerchio magico* (Roma, Contrasto, 2001), *Credi* (Catania, Domenico Sanfilippo Editore, 2003), *Le Stagioni del Parco* (Roma, Contrasto, 2007), *Solo in Italia* (Roma, Contrasto, 2008) e *Bologna. Lo spettacolo di una città* (Roma, Contrasto, 2011).

LUCA DONINELLI - Luca Doninelli nasce a Leno (Bs) nel 1956 da papà bresciano e mamma fiorentina, nipote di un grande pittore. Questo fatto influenzerà in modo determinante la vita dello scrittore. Dopo un'adolescenza trascorsa nell'incertezza tra la letteratura e la musica rock, prende la prima via. Si laurea in Filosofia con una tesi su Michel Foucault. Nel 1978 conosce Giovanni Testori, che gli fa scrivere il primo libro, *Intorno a una lettera di Santa Caterina*, uscito nel 1981. Tra le sue opere narrative ricordiamo *I due fratelli* (1990), *La revoca* (1992), *Le decorose memorie* (1995), *Talk show* (1996), *La nuova era* (1999), *Tornavamo dal mare* (2004), *La polvere di Allah* (2006). Tra i saggi, *Il crollo delle aspettative* (2005) dedicato a Milano. Da qualche anno pratica e insegna all'università una disciplina, l'Etnografia Narrativa, da cui sono nate due opere: il volume *Cattedrali* (2011) e il progetto collettivo *Le nuove meraviglie di Milano*, previsto in sei volumi, di cui sono usciti i primi due, *Milano è una cozza* (2010) e *Michetta addio* (2011). Ha vinto, tra gli altri, un Premio Selezione Campiello, un Grinzane Cavour, un Supergrinzane, un Premio Napoli, un Premio Scanno. Inoltre è stato finalista allo Strega, nel 2000, con *La nuova era*. Ha collaborato con numerosi quotidiani nazionali, tra cui *Avvenire* e il *Corriere della Sera*. Attualmente collabora con *Il Giornale*, *Vita* e il quotidiano online *Il Sussidiario*. É stato membro del Consiglio di Amministrazione dell'Eti (Ente Teatrale Italiano) e del Piccolo Teatro di Milano. Ha scritto numerose introduzioni a cataloghi di pittura e fotografia, tra cui ricordiamo la collaborazione con Gabriele Basilico per la mostra *Istanbul 05-010* (Milano 2011).

RENATA FERRI - Giornalista, dal 2005 caporedattore photoeditor di *Io Donna*, il femminile del *Corriere della Sera*. Dal 2012 è anche picture editor di *Amica*. Precedentemente ha diretto la produzione fotografica di Contrasto. Curatrice indipendente di progetti editoriali, mostre e rassegne fotografiche, è membro di giurie nazionali e internazionali.

MASSIMO SIRAGUSA - *Born in Catania, Massimo Siragusa, lives in Rome and teaches at the Istituto Europeo del Design. His pictures have been published in the most important international magazines and has signed advertisement campaigns for: Lavazza, ENI, Provincia di Milano, Comune di Roma, My Chef, IGP, Auditorium di Roma, Autostrada Pedemontana, ENI, a2a, Bosch, Boscolo Hotels, Unipol Banca. He is represented by Galleria Forma in Milan and by Polka Galerie in Paris. He has been awarded with numerous prizes: four times by World Press Photo (in 1996 in Daily Life, in 1998 and in 2007 in Arts and Entertainment and in 2008 in the Contemporary Issues category), by Fuji Film Euro Press Photo (1999) and by Grin (2006). He has participated in many solo and group exhibitions, including* Giri di Walzer *(1998 – Galleria Leica, Milan),* Bisogno di un miracolo *(1999, Alberobello),* Il cerchio magico *(2001, Galleria del Credito Valtellinese, Florence, Museo di Roma in Trastevere, Rome),* Parola Visioni *(2006, Complesso Culturale Le Ciminiere, Catania),* Le Stagioni Del Parco *(2007, Auditorium Parco della Musica, Rome),* Tempo libero *(2007, VI edition of the FotoGrafia Festival, Rome),* Solo in Italia *(2008, VII edition of the FotoGrafia Festival, Rome),* Twentynine Seconds *(2009, Reportage Atri Festival, Atri),* Leisure Time *(2009, Polka Galerie, Paris),* Luoghi dell'Infinito *(2009, Fondazione Forma, Milan),* Biblioteche *(2011, Auditorium Parco della Musica, Rome),* Paris Impérial *(2011, Polka Galerie, Paris). Siragusa ha published numerous books, including:* Il Vaticano *(Milan, Federico Motta, 1999),* Il cerchio magico *(Rome, Contrasto, 2001),* Credi *(Catania, Domenico Sanfilippo Editore, 2003),* Le Stagioni del Parco *(Rome, Contrasto, 2007),* Solo in Italia *(Rome, Contrasto, 2008) and* Bologna. Lo spettacolo di una città *(Rome, Contrasto, 2011).*

LUCA DONINELLI - *Luca Doninelli was born in Leno (Brescia) in 1956. His father was from Brescia, and his mother from Florence. His grandfather was an important painter, which significantly influenced the author's life. After an adolescence spent in uncertainty between literature and rock music, he followed the first path graduating in Philosophy with a thesis on Michel Foucault. In 1978 he met Giovanni Testori, who encouraged him to write his first book,* Intorno a una lettera di Santa Caterina, *published in 1981. Among his novels,* I due fratelli *(1990),* La revoca *(1992),* Le decorose memorie *(1995),* Talk show *(1996),* La nuova era *(1999),* Tornavamo dal mare *(2004),* La polvere di Allah *(2006). Among the essays,* Il crollo delle aspettative *(2005) dedicated to Milan. A couple of years ago he started practising and teaching Narrative Etnography at university, which led him to two works: the volume* Cattedrali *(2011), and the collective project* Le nuove meraviglie di Milano, *in six volumes of which the first two have been published,* Milano è una cozza *(2010) and* Michetta addio *(2011). Among other prizes, he has been awarded a Premio Selezione Campiello, a Grinzane Cavour, a Supergrinzane, a Premio Napoli, a Premio Scanno. Moreover, he was finalist for the Premio Strega, in 2000, with* La nuova era. *He has collaborated with many national newspapers, such as* Avvenire *and* Corriere della Sera. *At the moment, he is collaborating with* Il Giornale, Vita, *as well as an online daily newspaper* Il Sussidiario. *He has been member of the Board of Directors of Eti (Ente Teatrale Italiano) [Italian Theatrical Organization] and of the Piccolo Teatro in Milan. He has written many introductions to art and photography catalogues. In particular he collaborated with Gabriele Basilico for the exhibition* **Istanbul 05–010** *(Milan 2011).*

RENATA FERRI - *Journalist, is from 2005 chief Picture Editor of* **Io Donna**, *women's weekly magazine of* **Il Corriere della Sera**. *In 2012 she has been also appointed Picture Editor of monthly* **Amica**. *Previously she has worked at Contrasto as editor-in-chief, coordinating the work of 40 photographers. Independent curator for editorial projects, exhibitions and photo books, she is member of Italian and International prestigious juries.*

In questi anni trascorsi a inseguire un'idea ho spesso avuto bisogno dell'aiuto e della disponibilità degli affetti più cari. Il mio primo pensiero va quindi ad Annette, la mia compagna da più di dieci anni, che ha sempre saputo trovare la giusta misura per dimostrarmi il suo amore e il suo sostegno. E poi a Marta, mia figlia, che con la sua gioventù e la sua freschezza ha portato una ventata di buon umore e felicità nella mia vita.

Un lavoro come questo, che affonda le sue radici nel tempo, non potrebbe essere portato a termine senza il contributo di molti attori. Alcuni hanno assunto un ruolo di primo piano nella mia vita, sapendo accogliermi innanzitutto come persona, prima ancora che come fotografo. Hanno accettato le mie insicurezze, e le mie paure. E sono diventati per me un punto di riferimento. A tutti loro va il mio ringraziamento più grande: Roberto Koch, Renata Ferri, Alessandra Mauro, Giulia Tornari, Birgit Schreyer Duarte, Daniela Patanè, Santino Angileri, Paola Greco, Pippo Rosalia, Rosaria Forcisi, Tommaso Bonaventura, Angelo Turetta, Michela Papalia. Il mio grazie va anche a quanti mi hanno aiutato in anni di intenso lavoro, dandomi la loro stima e la loro fiducia: Denis Curti, Alessia Paladini, Paola Brivio, Arianna Rinaldo, Giovanna Calvenzi, Gabriele Basilico, Roberta Valtorta, Eleonora Crugnola,Tiziana Faraoni, Manila Camerini, Alfredo Albertone, Ferdinando Scianna, Paola Bergna, Diego Mormorio, Marzio Mian, Mario Peliti, Kitty Bolognesi.

Grazie al pool dei miei fantastici collaboratori: Vincenzo Piscitelli (che da anni lavora i miei files fotografici, con sensibilità e passione), Valeria Scrilatti, Michele Miele, Claudio Palmisano, Stefano dal Pozzolo, Viola Pantano, Ilaria Quintas, Fabio Cito. E a Tommaso Grassi e Antonio Strafella del Laboratorio "Soluzioni Arte".

Un ringraziamento particolare va a tutto lo staff dell'Agenzia Contrasto che in tanti anni trascorsi insieme, mi ha accolto come una grande famiglia, variegata ed affettuosa. Inoltre ringrazio Unipol Banca per il prezioso sostegno nel mio lavoro su Bologna.

Infine un ultimo grazie a quanti - uffici pubblici, enti e società private - hanno aperto le loro porte per consentirmi di realizzare molte delle mie fotografie.

—

During these years spent pursuing an idea, I have often needed the help and thoughtfulness of my dearest loved ones. Therefore, I first want to thank my partner Annette who, for over ten years, has always been able to find the right measure in showing me her love and support. Then, my daughter Marta who, with her youth and freshness, has brought a wave of cheerfulness and happiness in my life.

It would not have been possible to accomplish a work like this, which buries its roots in time, without the contribution of many actors. Some have taken on a major role in my life, appreciating me first as a person, and then as a photographer. They have accepted my insecurities and fears, and become a point of reference in my life. My greatest thanks goes to all of them: Roberto Koch, Renata Ferri, Alessandra Mauro, Giulia Tornari, Birgit Schreyer Duarte, Daniela Patanè, Santino Angileri, Paola Greco, Pippo Rosalia, Rosaria Forcisi, Tommaso Bonaventura, Angelo Turetta, Michela Papalia. I also want to thank all those who helped me during these intense years of work, showing me esteem and trust: Denis Curti, Alessia Paladini, Paola Brivio, Arianna Rinaldo, Giovanna Calvenzi, Gabriele Basilico, Roberta Valtorta, Eleonora Crugnola,Tiziana Faraoni, Manila Camerini, Alfredo Albertone, Ferdinando Scianna, Paola Bergna, Diego Mormorio, Marzio Mian, Mario Peliti, Kitty Bolognesi.

I am grateful to my wonderful team of collaborators: Vincenzo Piscitelli (who, with sensitivity and passion, has been working on my photographic files for years), Valeria Scrilatti, Michele Miele, Claudio Palmisano, Stefano dal Pozzolo, Viola Pantano, Ilaria Quintas, Fabio Cito. Besides, I want to thank Tommaso Grassi and Antonio Strafella of "Soluzioni Arte" Laboratory. A special acknowledgement goes to the staff of Agenzia Contrasto who, in all these many years together, have welcomed me in their large, variegated and loving family. I would also like to thank Unipol Banca for its precious support while I worked in Bologna. Lastly, I want to thank all those who, working in public offices, bodies and private companies, opened their doors enabling me to take many of my photographs.

Massimo Siragusa

Finito di stampare
nel mese di Marzo 2012,
presso EBS, Verona